그림으로
떠나는 생각여행 ?

_단행본 · 잡지는 「 」, 미술작품 · 영화 · 시는 「 」, 전시회는 〈 〉로 묶어 표기하였습니다.
_인명과 지명 등의 외래어 표기는 국립국어원 규정을 따르는 것을 원칙으로 하였으나, '반 고흐' 처럼 용례가 굳어진 경우에는 통용되는 표기를 따랐습니다.

• 이 책에 사용된 일부 작품은 SACK를 통해 ADAGP, Succession Picasso, VAGA와 저작권 계약을 맺은 것입니다. 저작권법에 의하여 한국 내에서 보호를 받는 저작물이므로 무단 전재 및 복제를 금합니다.
• 이 책에 사용된 사진 및 삽화의 일부는 저작권자를 찾지 못했습니다. 저작권자가 확인되는 대로 정식 동의 절차를 밟겠습니다.
• 이 책에 사용된 저작권 관리 대상 작품 목록은 다음과 같습니다.

# 그림으로 떠나는
# 생각여행

30점의 명화로 생각의 힘 키우기

한지희 지음

아트북스

생각여행을
떠나기 전에

하늘이 드높고 맑은 날이었습니다. 야트막한 언덕에 놓인 작은 의자에 앉아 하늘을 올려다보았습니다. 하얀 구름이 몰려오고 있었습니다. 솜뭉치 같은 소담스런 구름이 초원의 양떼가 되어 다가옵니다. 커다란 구름 옆에는 바람결에 떠도는 민들레 씨앗 같은 작은 구름이 떠다니고 있습니다. 구름은 한데 모이는가 하면 흩어져 모양을 이리저리 바꿔가며 가까이 옵니다.

파란 하늘에 하얀 그림을 맘껏 그려봅니다. 흰 구름을 뭉쳐 솜사탕을 만들고 둥글게 굴려 눈사람을 세웁니다. 솜사탕이 된 구름은 달콤한 맛이 납니다. 구름 눈사람은 장독대 옆에 세워두었던 한겨울의 눈사람이 됩니다. 구름으로 그린 그림을 보니 작은 웃음이 나옵니다.

그림 속 모양이 마음에 묻힌 정다운 생각을 이끌어내기 때문이지요.

어느새 파란 하늘은 캔버스가 되고 하얀 구름은 화가의 그림이 되었습니다.

그림 속 아름다운 풍경은 보는 이의 눈길을 빨아들입니다. 그림 안으로 들어가 빛나는 눈빛으로 풍경을 둘러봅니다. 그림이 들려주는 이야기에 귀를 기울이면 생각의 꼬리가 길어집니다. 생각이 또 다른 생각을 낳고 더 깊은 생각을 이끌어냅니다. 그런가하면 그린 이의 마음을 담은 그림을 통해 내 마음을 발견하기도 합니

다. 또 그림은 지난 시간과 지금 이 시간, 다가올 시간의 이야기를 속닥입니다.

그림은 우리의 일상을 담은 '세상을 향한 창문'입니다. 그 창문을 활짝 열어 창밖의 풍경을 감상해보세요. 익숙한 풍경이라도 눈을 크게 뜨면 그럴듯한 생각이 떠오를 때가 있습니다. 평범한 것들이지만 새로운 눈으로 바라보면 신선한 생각을 이끌어낼 수 있습니다.

프랑스의 소설가, 마르셀 프루스트는 진정 무엇인가를 발견하는 여행은 새로운 풍경을 바라보는 것이 아니라 '새로운 눈'을 가지는 것이라고 했습니다. 우리도 마찬가지입니다. 소박하고 작은 것들에서 시작하여 깊이 있는 '생각 여행'을 떠나봅시다.

오늘 우리가 함께 떠날 여행은 일상의 생각 실마리를 풀어가는 여행입니다. 그리고 여기 30점의 그림이 동행합니다. 멋진 그림철학자들이 그린 명화를 따라 생각나들이를 다녀오세요.

그림은 매듭 진 실 뭉치 같은 생각의 실마리를 기분 좋게 풀어주니까요. 생각지도 못한 여러 가지 생각을, 좋은 생각을 건질 수 있고 말이죠.

우리 친구들의 맑은 눈빛을 닮은 푸른 하늘만큼 생각의 키가 자랄 거예요. 눈에 보이지 않는 '생각'이 눈길을 끄는 '그림'으로 더 깊이, 더 높이 뻗어나갑니다.

눈을 크게 뜨고 주변을 둘러보세요. 또 고개를 들어 생각이 깃든 눈길로 그림속 풍경을 바라봅시다. 우리가 익히 알고 있던 세상이 놀라운 변신을 거듭할 거예요.

자, 그럼 시작해볼까요? 출발!

생각 여행을 떠나기 전에

# 다르게 생각하는 법을 배우러 떠나요

첫 번째 여행

자연의 아름다움을
찾아서 떠나요

꽃 한 송이가 아름다운 밤하늘을 만들 수 있을까요? 밤하늘의 별들이 아름다운 이유는 보이지 않

는 꽃 한 송이 때문이라고 어린 왕자는 말했습니다. 밤하늘에는 어린 왕자가 사랑하는 장미 한 송

이가 피어 있는 별이 있으니까요. 꽃 한 송이가 아름다운 밤하늘을 만들듯이 그림 한 점은 많은 아

름다움을 불러냅니다. 아름다운 그림은 눈에 보이지 않는 가장 아름다운 것을 보여줍니다. 그런

아름다움을 찾아 길을 떠나볼까요?

# 아름답다고
# 무조건 좋은 건
# 아니에요

충분히 어두워져야 별을 볼 수 있다.
_랠프 에머슨(미국의 사상가이자 시인)

아주 작은 물고기가 있습니다.
수족관에서 '샛별돔'이란 이름을 읽고 '도대체 어디 있는 거야?' 하며 이
리저리 고개를 돌려 한참을 찾을 만큼이요. 이 샛별돔은 어른 물고기가
되어도 가운데 손가락 한마디가 채 되지 않는다고 합니다.

그런데 자세히 보니 이 작은 물고기의 등에는 흰 반점이 콕콕 박혀 있
습니다. 까만 몸에 새하얀 점이 이른 아침 뽀얀 빛을 발하는 샛별을 닮아
서 이름이 샛별돔인 걸까요?

샛별을 볼 수 있는 새벽녘은 잠투정이 심한 아기마저도 얕은 코를 골

며 깊은 잠에 빠져들 무렵입니다. 아주 작은 소리조차 감추어야 할 조용한 이 시간에 깨어 있을 누군가에게 샛별은 따뜻한 격려의 빛입니다.

프랑스 화가 라울 뒤피는 캔버스 위에 화려한 불꽃놀이 축제를 펼쳤습니다. 화가는 투명한 빛을 띤 엷은 색 물감을 바탕에 고루 발랐습니다. 그리고 한가운데 경쾌한 빛을 뿜어내는 불꽃을 그렸습니다. 빨강과 파랑 불꽃들은 하늘에 빛을 그리며 둥근 불똥이 되어 사방으로 퍼집니다. 마치 팝콘을 튀길 때처럼요. 아이들의 즐거운 기대를 받으며 옥수수 알갱이들이 '퐁퐁' 튀어나오는 걸 떠올려보세요. 팝콘은 고소한 향을 풍겨 기분을 들뜨게 하지요. 마찬가지로 화사한 햇살을 닮은 불꽃들은 바다의 물결, 지나가는 배 그리고 투명한 공기를 유쾌한 빛으로 물들입니다.

어떤 불똥은 바다를 지나가는 배 위를 살짝 스칩니다. 또 어떤 불똥은 바다에 내려앉아서 해초나 모래사장에게 눈인사를 해요. 그뿐인가요? 그 중 몇몇은 아주 작은 물고기 몸에 콕콕 박혀 새하얀 빛을 뿜어냅니다.

그런데 좀 전에 본 샛별돔의 흰 반점이 자기 자신을 방어하기 위한 일종의 '방패'라는 걸 알고 있나요? 어른이 되어도 샛별돔의 몸집은 여전히 꼬마입니다. 그래서 덩치 큰 물고기들로부터 몸을 지킬만한 마땅한 수단이 없습니다. 커다란 물고기가 쩝쩝 입맛을 다시며 다가오기라도 하면 작

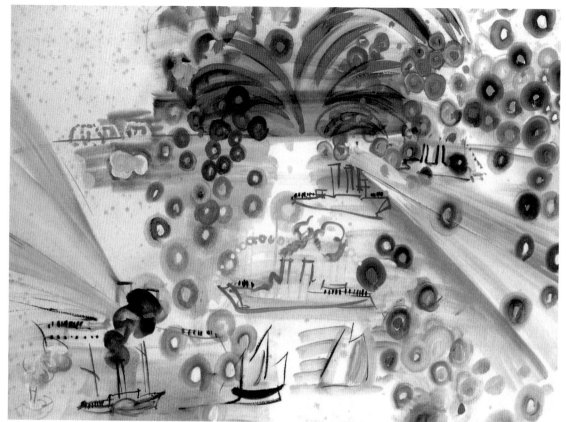

라울 뒤피, 「트루빌의 불꽃놀이」, 종이에 구아슈

## 그림 철학자를 소개합니다

### 라울 뒤피(Raoul Dufy, 1877~1953)

라울 뒤피는 프랑스의 르 아브르에서 태어났습니다. 처음에는 인상파풍의 그림을 그렸던 그는, 이후 야수파와 입체파의 영향을 받았습니다. 그러나 점차 자신의 독자적인 화풍을 만들어갑니다. 대상을 대략의 선으로 묘사하고 밝은 색채와 경쾌한 붓놀림으로 삶의 아름다움을 표현했습니다. 유명한 그림 수집가인 거트루드 스타인은 '뒤피는 즐거움 그 자체이다'라는 말로 그의 작품을 평했습니다. 그의 그림은 유독 바닷가와 음악회, 요트 경기 등 서정적이고 즐거운 장면을 다룬 작품이 많습니다. 그림에서 풍기는 우아하고 경쾌한 이미지는 보는 이로 하여금 행복감을 느끼게 합니다.

은 몸통을 살랑살랑 흔들어 교란작전을 편다고 합니다. 그리고 새하얀 별을 반짝반짝 빛내어 적을 눈부시게 하는 거죠. 이렇게 아름다운 빛은 아주 효과적인 방어 수단이 됩니다.

그런가 하면 뒤피의 그림에서처럼 눈부신 빛의 잔치를 벌이기 위해서는 화약을 사용해야 하는데, 이 화약은 전쟁에서 사람을 해칠 수 있는 무기로도 쓰이지요. 폭탄이 터질 때도 역시 화려한 빛을 뿜어낼 겁니다.

아름다움은 힘이 셉니다. 샛별돔은 조그만 몸집에서 반짝이는 빛만으로도 덩치 큰 적을 쫓을 수 있으니까요. 하지만 샛별돔을 노렸던 큰 물고기의 입장은 다릅니다. 샛별돔의 빛이 결코 아름답지만은 않았을 겁니다. 그저 눈을 어지럽히는 현란한 빛일 뿐이겠지요.

우리를 눈부시게 하고 상상의 세계로 이끄는 아름다운 불꽃도 그 시작이 아름답지만은 않습니다. 불꽃놀이는 폭탄의 원료인 화약을 터뜨려 색색의 빛으로 밤하늘을 수놓습니다. 전쟁터에서 터지는 폭탄의 번쩍 빛나는 불꽃을 보며 환상의 세계를 꿈꾸는 이는 아마 없을 겁니다. 그 빛은 생명의 빛을 꺼지게 하는 죽음의 빛, 슬픈 빛이니까요.

이렇게 아름다움은 강한 힘을 가지고 있기 때문에 동시에 강력한 무기도 될 수 있습니다. 아름다움은 사람을 기쁘게 할 수도 있지만, 동시에 해칠 수도 있습니다.

자연의 아름다움을
찾아서 떠나요

이 세상 많은 것들은 하나의 것에 서로 다른 두 가지의 성격을 가지고 있습니다. '오르막이 곧 내리막'인 것과 같은 이치겠지요. 같은 길이지만 갈 때는 오르막길, 되돌아 올 때는 내리막길이 될 테니까요. 어느 방향을 향하고 있는지가 유일한 차이입니다.

어떤 것이 한쪽 면만을 보여준다고 해서, 혹은 빨려 들어갈 만큼 강한 힘으로 잡아끈다고 해서 드러난 면만을 바라봐서는 안 됩니다. 보는 것은 하나지만 머릿속으로 생각할 수 있는 것은 훨씬 많습니다.

나의 생각하는 힘을 믿고 눈으로 보는 것을 생각의 재료로 삼아보세요. 이 세상의 아름다운 것들이 더욱 깊이 있게 여러분에게 다가옵니다.

# 끝이 있기에
## 더 아름다운 건지도
### 몰라요

만약 아름다운 것이 영원히 변하지 않는다면 처음에는
기뻐하겠지만 결국 언제나 볼 수 있는 것이니 꼭 오늘 볼
필요는 없어라고 생각하게 될 것이다. _헤르만 헤세(작가)

길을 가다 우연히 건물 벽
에 시멘트 칠을 하는 미장이 아저씨를 도운 미키는 수고비로 50센트
를 받았습니다. 자기 힘으로 일을 하여 스스로 돈을 번다는 건 참 뿌듯
한 일이라고 생각한 미키는 차차 다른 일거리에도 관심을 가지게 됩니
다. 옆집 할머니를 도와 풀이나 음식 찌꺼기를 썩혀 퇴비를 만들며 '퇴
비전문가'를 꿈꿉니다. 음식쓰레기를 재활용할 수 있는 보람 있는 일이
니까요. 또 소시지를 던져 사나운 개의 관심을 돌린 다음 신문을 배달
하는 고난이도의 일도 성공적으로 마칩니다.

자연의 아름다움을
찾아서 떠나요

미키가 경험했던 일들 중에는 나비를 구조하는 일도 있습니다. 위험에 빠진 사람을 119구조대가 구해내듯이 위험에 빠진 나비를 구하는 것이 '나비구조대원'이 할 일입니다. 즉 페인트를 칠하는 아저씨 옆에서 페인트를 칠한 울타리에 나비가 앉지 않도록 나비들을 쫓는 일이지요. 자칫해서 울타리에 나비가 앉기라도 하면 생명을 잃을 수 있기 때문입니다. 나비 한 마리의 생명도 소홀히 하지 않고 소중히 여기는 미키의 마음씨가 참 곱습니다.

『미키가 처음 번 50센트』(에버 폴락 지음, 유혜자 옮김, 주니어김영사)라는 동화 속 주인공 미키의 이야기입니다. 꽃잎을 닮은 고운 날개를 살랑이며 날아다니는 나비를 구하는 일이라면 구조대원으로서 투철한 사명감을 느낄만합니다. 아름다운 날개가 행여 찢길 새라 단 한 마리도 울타리에 앉지 않게 하기 위해 눈을 부릅뜹니다. 연약하고 고운 나비의 자태가 보호해주고픈 마음을 불러일으키기 때문이지요.

그런데 여기 나비의 아름다움에 반한 친구가 또 있습니다.

오른쪽의 그림은 토머스 게인즈버러라는 영국의 화가가 자신의 두 딸을 그린 그림입니다. 노란 드레스를 입은 소녀와 조금 더 앳돼 보이는 하얀 드레스를 입은 소녀가 손을 꼭 잡은 채 날아가는 나비에 눈길을 주고

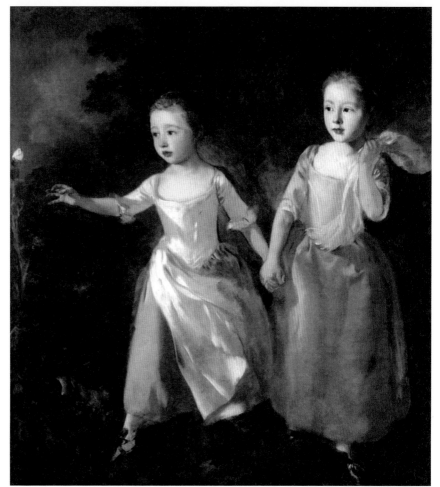

토머스 게인즈버러, 「화가의 딸들」, 캔버스에 유채, 113.5×105mm, 1755~56, 런던 국립미술관

그림 철학자를 소개합니다

**토머스 게인즈버러**(Thomas Gainsborough, 1727~88)

뛰어난 풍경화가였던 게인즈버러는 18세기 잉글랜드에서 가장 중요한 초상화가 중 한 명입니다.
그는 평범한 인물들을 우아한 이미지로 묘사하는 데 재능을 보였습니다. 특히 풍경을 배경으로 하여 인물들을
자연스러운 모습으로 그리고자 하였습니다. 그는 자신의 두 딸이 성장하는 모습을 기록하기 위하여 그들을
자주 그렸습니다. 「고양이를 안은 화가의 딸들」(1759~61)은 우리에게 친숙한 작품인데,
우리가 함께 보았던 「화가의 딸들」보다 더 성장한 모습을 그린 작품입니다.

있습니다. 노란 드레스의 언니는 그저 흥미 가득한 눈길을 줄 뿐인데 반해, 동생은 나비를 잡으려고 몸을 내밀어 손을 뻗습니다. 나비는 우아한 날개를 팔락이며 사뿐히 내려앉는가 하면 어느새 날아올라 소녀의 주변을 맴돕니다.

소녀는 예쁜 나비를 손 안에 넣고 자세히 들여다보고 싶어 애를 태우고 있습니다. 섬세하고 고운 나비의 날개를 쓰다듬고 싶지만 나비를 잡을 수 없어 어린 소녀는 마음이 달았습니다. 나비는 자신을 예뻐하는 소녀의 마음을 왜 몰라주는 걸까요?

그런데 나비는 소녀들의 마음을 빼앗고 어디론가 날아가려 합니다. 나비도 어딘가 피어난 아름다운 꽃에게 마음을 홀딱 빼앗긴 걸까요? 아직 피어나지 않은 귀여운 꽃송이 같은 두 소녀를 놔두고 말입니다. 어디선가 진한 꽃향기가 솔솔 흘러나와 나비의 마음을 흔들어 놓았을지도 모릅니다. 적어도 나비와 두 소녀 모두 아름다움에 흠뻑 빠져 있는 것만은 분명합니다.

여기 나비를 그린 또 하나의 그림이 있어요. 영국 작가인 데이미언 허스트의 「밝게, 재미있게, 행복하게, 내 마음대로」라는 작품입니다. 기분 좋은 단어들이 만나 제목이 되었네요.

옅은 분홍 바탕에 가지각색의 나비들이 자유롭게 날아다닙니다. 호랑

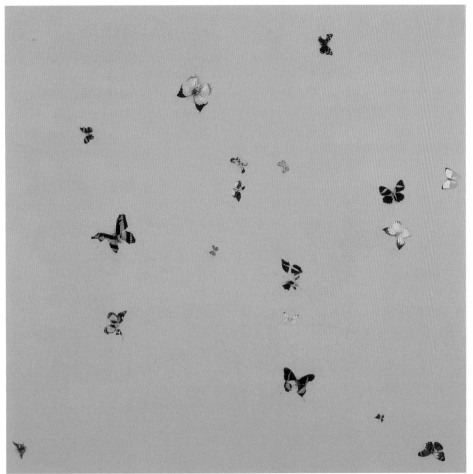

데이미언 허스트, 「밝게, 재미있게, 행복하게, 내 마음대로」, 가정용 광택 페인트와 나비들, 122×122cm, 1998, 개인 소장

그림 철학자를 소개합니다

### 데이미언 허스트(Damien Hirst, 1965~)

1965년에 영국에서 태어나 성장했습니다. 영국 현대미술의 부활을 이끌어 내는 yBa(young British artists)의 중심인물로 자리 잡았습니다. 1980년대 이후 사람들의 주목을 받으면서 세계적인 성공을 거두었습니다. 그는 삶과 죽음의 문제에 많은 관심을 가지고 있습니다. 해골 모양이나 죽은 동물 등으로 죽음의 숙명을 주제로 한 엽기적인 작품들을 제작하여 현대미술계에 논란을 불러일으켰습니다.

나비, 푸른 나비, 하얀색에 무늬가 있는 나비…… 각각의 나비들은 저마다 화려한 아름다움을 뽐냅니다.

그러나 허스트가 작품을 만들었던 방법을 알게 되면 아마도 여러분 모두 지금과는 다른 느낌을 받을 것입니다. 이 그림은 나비구조대원 미키의 악몽 같은 염려가 현실로 바뀌어버린 겁니다. 잘 보세요. 미키가 마음을 다해 그토록 보호하려던 어여쁜 나비들이 이미 생명을 다한 채 화면에 붙어 있습니다. 허스트는 반지르르 광택이 도는 핑크 색 페인트를 칠하고 죽은 나비들을 그 위에 붙여 그림을 완성했습니다. 밝은 분홍은 그림의 제목같이 유쾌하고 화창한 느낌을 줍니다. 또 나비들은 저마다 크기가 달라서 멀리서, 가까이서 맘껏 날아다니는 것처럼 보입니다. 하지만 나비들은 날아오를 수 없습니다. 눈에 보이는 대로만 보자면 제목대로 '밝고 재미있고 행복한' 그림이지만, 알고 보면 실제로는 작가가 '마음대로' 고정시킨 나비의 시체들입니다.

그런데 그는 왜 나비들을 이렇게 붙여 놓았을까요? 예쁜 나비들을 통해 아름다움을 느낄 수 있는 시간이 그리 많이 남지 않았다는 걸 말하고 싶었던 것일까요? 하기는 어차피 모든 살아 있는 것들은 언젠가 생명이 다할 수밖에 없으니까 나비들이 하늘을 날 수 있는 시간도 그리 길지는 않겠지요. 하지만 가련한 나비들에게 허스트가 짓궂은 장난기를 발휘한

것도 사실입니다. 그리고 그로 인해 나비들은 아름다운 자태 그대로 환한 분홍 화면을 오래도록 날게 되었습니다.

허스트의 나비들은 아름답지만 동시에 아름답지 않습니다. 그림에 얽힌 사연을 알게 되면 오싹하기도 하고 안타깝기도 한 종잡을 수 없는 기분을 느낍니다. 충격을 받고 일종의 비장한 느낌으로 그림을 다시 보게 된다고나 할까요?

허스트의 그림 속 나비는 미키가 혼신을 다해 지키려 했던 가녀린 나비나 앳된 소녀가 고사리 손으로 붙잡으려던 하얀 나비와 같은 자연스러운 아름다움을 지니고 있지 않습니다. 그러나 삶과 죽음에 대하여 깊은 생각을 하게 만듭니다. 짧은 생을 마친 연약한 나비들을 다시금 떠올리게 되고 이제는 사라져버린 그 아름다움을, 생명을 사랑하게 합니다.

아름다운 것을 보면 누구나 갖고 싶고 오래도록 누리고 싶어합니다. 그러나 욕심이 난다고 해서 억지로 붙들어둘 수는 없습니다. 더구나 아름다운 순간을 영원히 늘이려는 것은 곧 아름다움을 놓치는 길입니다. 자연스럽고 건강한 아름다움은 시간과 함께 강물같이 흘러갑니다.

끝이 있다는 걸 알기 때문에 아름다움은 더욱 사무치게 아름다울 수 있습니다. 그래서 더 소중할 수 있습니다.

자연의 아름다움을
찾아서 떠나요

# 방 안에 들어와 있는 그림을 감상해봐요

:집에는 창이 있어야 빛이 산다.
_동시「창」중에서

단지 창문을 열었을 뿐인데 방 안 한 모퉁이에 바깥 풍경이 성큼 들어섰습니다. 손을 뻗으면 닿을 것만 같은 아름다운 모습이 방 안으로 다가듭니다. 나뭇잎 하나하나가 빛을 뿜고, 그 빛이 알알이 실내로 쏟아집니다. 창틀이 네모반듯한 액자가 되어 방 안에 어느새 커다란 그림 한 점이 걸렸습니다.

눈을 감으면 아련히 떠오르는 정다운 풍경 하나가 있습니다. 역시 방 안에 들여놓은 풍경입니다. 이른 아침, 신선한 공기 내음을 머금은 햇살

이 방 안 가득합니다. 커튼 틈새로 쏟아지는 햇살은 무대를 비추는 조명같이 곧장 방 안을 비춥니다. 햇살은 어느새 방바닥에 빛 웅덩이를 하나 만들었습니다. 햇빛으로 만든 스티커를 붙여놓은 듯 빛나는 모양이 바닥에 아른거립니다. 햇살은 춤추며 잠든 아이의 뺨을 간질이고 방 안의 물건들에게도 살랑이며 다가갑니다.

드디어 방 안이 햇살로 가득해져 차고 넘치면 아이는 곤한 잠에서 깨어납니다. 그리고 아직 잠이 덜 깬 눈을 부비며 창가로 다가가 커튼을 활짝 엽니다. 2층 아이 방 창문 너머에는 바위산이 우뚝 서 있어요. 오늘 아침에도 바위산은 아이와 반가운 아침 인사를 주고받습니다.

이사 온 첫날, 집 안을 이리저리 둘러보던 아이는 2층으로 올라갔습니다. 그리고 구석의 방 하나를 마음에 두었습니다. 창을 열자 창틀 안에 맞춰 그린 듯 바위산이 근엄한 자태를 드러냅니다. 아이는 창밖의 바위산을 보고 방을 정했습니다. 2층에서 혼자 잠을 자야 하는 무서움쯤은 참을 수 있을 것 같았습니다. 바위산이 보이는 작은 방이 아이의 마음을 사로잡은 것이지요.

그 마음을 아는 듯 창밖의 풍경은 아이를 절대 실망시키지 않습니다. 계절에 따라, 날씨에 따라 풍경은 다른 그림을 보여줍니다. 바위산은 색색의 옷을 바꿔 입고 함께 선 나무들도 이에 질세라 남다른 감각을 뽐냅니다. 아이는 아침이면 달려가 창밖의 풍경을 방 안에 들입니다. 마음을

자연의 아름다움을
찾아서 떠나요

활짝 열어서 방 안에 그림 한 점을 매일 바꿔 겁니다.

지금 그 아이는 어른이 되었습니다. 그리고 그때 그 햇살이 넘실거리는 방과 창밖의 바위산은 곧 행복한 어린 시절의 추억이 되었습니다.

여기 방 안으로 들어온 바깥 풍경에 감탄하는 또 한 사람이 있습니다. 이 그림은 독일 화가 모리츠 루트비히 폰 슈빈트의 작품입니다. 「아침 시간」이라는 제목을 가지고 있어요.

새날이 밝았습니다. 오늘의 날씨는 맑음입니다. 잠에서 깨어난 여자는 침대에서 일어나 창문을 활짝 엽니다. 막 빠져나온 이불은 말려 있고 가운은 의자 위에 아무렇게나 놓였습니다. 햇빛이 방 안을 환하게 비추고 신선한 아침 공기가 열린 창문으로 밀려들어옵니다.

새로운 하루는 햇빛이 방 안에 스며들면서 시작됩니다. 찬란한 아침 햇살은 하늘이 내리는 축복입니다. 이슬향이 나는 공기가 방 안에 감돌고, 햇살은 아지랑이를 피워 올립니다. 밤에 단꿈을 꾸었을지 모를 여자는 아침 햇살이 빚어내는 아련한 꿈에 다시 빠져듭니다.

침대 가까이 있는 창문은 활짝 열렸지만 그 옆의 창은 두꺼운 커튼으로 가려져 있어요. 창문의 바깥쪽에서 햇살이 똑똑 노크를 하며 재촉합니다. 얼른 방 안으로 들어가고 싶은지 커튼에 그림자를 어른거립니다.

여자가 한달음에 다가간 창문 밖에는 어떤 풍경이 펼쳐져 있을까요?

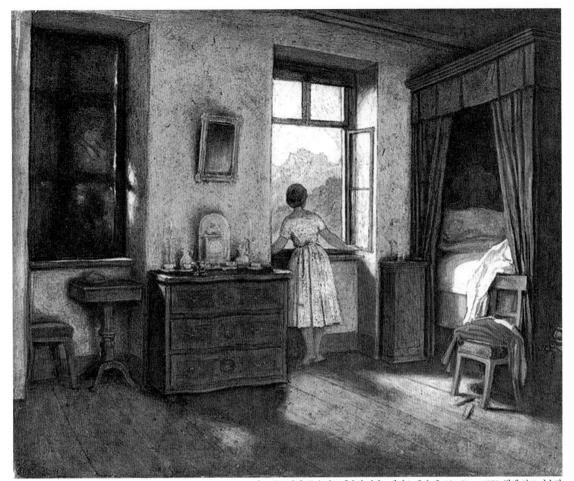

모리츠 루트비히 폰 슈빈트, 「아침 시간」, 캔버스에 유채, 34×40cm, 1858, 뮌헨 샤크 미술관

그림 철학자를 소개합니다

## 모리츠 루트비히 폰 슈빈트(Moritz Ludwig von Schwind, 1804~71)

오스트리아의 빈 태생인 폰 슈빈트는 동화와 중세의 이야기를 묘사한 그림으로 이름을 떨쳤습니다. 문학에도 관심이 많았던 그는 그림 형제를 비롯한 여러 작가들의 작품에 대하여 해박한 지식을 가지고 있었습니다. 또한 친구였던 프란츠 슈베르트의 곡을 그림으로 그린 적도 있습니다. 「아침 시간」은 그의 전형적인 그림은 아니지만 섬세한 세부 묘사와 서정적인 분위기로 인해 주목받은 작품 중 하나입니다.

또 다른 창문이 열려 있다면 창밖의 풍경을 짐작할 수 있겠지요. 열린 창문을 통해 언뜻 보이는 풍경은 먼 산에 빛이 가득할 뿐입니다. 창밖으로 고개를 내민 여자는 바깥 풍경에 정신을 빼앗겼습니다. 매일 보는 풍경이지만 하루하루가 새롭습니다. 어제가 오늘이 아니듯 창밖의 풍경도 매일매일 그날의 풍경으로 거듭납니다. 새로운 풍경을 매일 만날 수 있다는 것, 그것만으로도 아침은 축복의 시간이 됩니다.

폰 슈빈트의 「아침 시간」이 넘치는 빛이 있는 방 안의 아침 풍경이었다면, 이번에는 창밖의 풍경을 온전히 보여줍니다. 이 그림은 카미유 피사로가 그린 「내 창문에서 바라본 풍경, 에라니」입니다. 멀리 초원에는 소 떼가 한가로이 풀을 뜯고 있습니다. 전경에는 토끼와 닭들에 둘러싸인 농장 아낙네가 모이라도 주는지 일에 열중하고 있습니다. 그림 맨 앞에는 덩치 큰 나무가 중심을 잡고 있고 가장자리에는 키가 큰 나무들이 하늘을 향해

**그림 상식!**

### 점묘법이란?

순수한 단색 물감으로 선 없이 점만 찍어 보는 이가 적당한 거리에 서면 더욱 생생하고 빛나는 색채를 보여줍니다. 피사로는 색색의 붓 자국들을 나란히 찍는 점묘법으로 창밖의 풍경을 그렸습니다. 그림의 붓 자국들은 관객의 눈 속에서 서로 섞여 화가는 원하는 효과를 얻습니다. 점점이 찍힌 붓 자국들로 인해 화면은 더욱 차분하고 아련한 풍경을 보여줍니다. 보는 이로 하여금 사색에 잠기게 하는 고요함이 깃들어 있습니다.

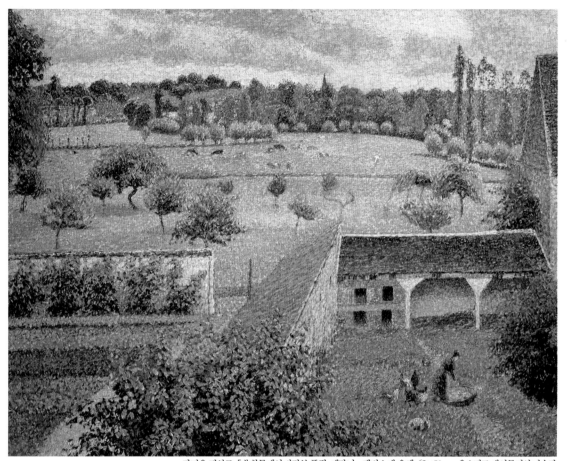
카미유 피사로, 「내 창문에서 바라본 풍경, 에라니」, 캔버스에 유채, 65×81cm, 옥스퍼드 애시몰리언 미술관

그림 철학자를 소개합니다

**카미유 피사로**(Camille Pissarro, 1830~1903)

피사로는 프랑스의 인상파 화가입니다. 인상주의 전시회에 모두 참여했고 모네, 세잔, 고갱 등 인상파와
후기인상파 화가들과도 친밀한 관계였습니다. 그는 프랑스의 도시와 시골의 풍경을 주로 다루었는데
평생 다양한 기법을 연구하여 그림을 그렸습니다. 위의 그림은 점묘법을 이용하여 그린 작품입니다.
나이가 들면서 눈병으로 야외에서 작업하기 어려워지자 실내에서 창밖의 풍경을 그렸다고 전해집니다.

솟아 있습니다. 그 나무들을 제외하고는 동글동글하고 고만고만한 나무들이 이곳저곳에 골고루 나누어 자리를 잡았습니다.

'피사로가 창문에서 바라본 풍경을 직접 창을 열고 바라볼 수 있다면…….'

아, 상상만으로도 상쾌한 기분이 듭니다. 창밖에 부는 산들바람을 방 안에 들이는 느낌입니다. 그러나 피사로의 방에서 직접 창을 열어 바깥 풍경을 보기는 어렵겠지요. 그래도 얼마나 다행인가요. 그림으로라도 이 멋진 풍경을 볼 수 있으니 말입니다. 그림을 보며 아름다운 풍경에 감탄하는 우리처럼 피사로도 매일 아침 창을 열면서 감탄했을 거예요. 그랬기에 오랜 시간을 뛰어넘어 우리의 눈에도 같은 감동을 안겨주는, 이토록 훌륭한 작품을 남길 수 있었겠지요.

창문은 그곳에 사는 이의 마음과 바깥 풍경이 오가는 건물의 숨구멍입니다. 우리는 답답한 실내에서 너른 바깥을 보며 큰숨을 내쉴 수 있습니다. 창밖 풍경에 눈길을 돌려 잠시나마 마음을 쉬어가기도 합니다.

슈빈트 그림의 여자처럼, 자신의 방 창밖 풍경을 그림으로 담았던 피사로처럼, 아침에 일어나 창문으로 들어온 바깥 풍경을 감상해보세요. 한 폭의 그림 같은 풍경이 방 안에 걸립니다. 우리는 방 안에 있어도 자연이 펼쳐내는 풍경을 감상할 수 있습니다.

그림으로 떠나는 생각여행

물론 도시에 사는 친구들은 피사로처럼 자연이 가득 담긴 풍경을 방 안에 담을 순 없겠지요. 하지만 건물과 어우러진 나무 한 그루, 하늘의 구름 한 조각이 주는 감동 또한 값진 것입니다.

그리고 그 아름다운 풍경을 그림에 담는다면, 혹은 기억 속에 담아둔다면 시간이 멈춘 풍경은 우리 곁에 영원히 남을 것입니다.

자연의 아름다움을
찾아서 떠나요

# 우리도 언젠가는
# 자연의 품에
# 안길 거예요

:그 무엇보다 자연이다.

_장 밥티스트 카미유 코로(화가)

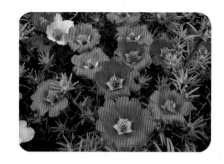

보들보들 여린 아기 꽃잎을 가진 채송화! 색색의 꽃을 커다란 화분에 함께 심습니다. 옹기종기 귀여운 꽃송이들이 어울려 즐거운 꽃밭을 만들었네요. 꽃들이 환한 웃음을 짓고 있습니다. 하하하, 호호호 애교가 넘칩니다. 꽃들이 웃으면 보는 이들도 웃음을 지을 수밖에 없습니다.

유치원에 다닐 때 반 이름이 '채송화'였다는 친구가 있어요. 채송화 반 출신이어서인지 친구는 채송화를 좋아합니다. 채송화 꽃잎 색이 너무 예뻐서 꽃잎을 콩콩 빻아 향수를 만들고 싶었대요. 예쁜 꽃잎에서 예쁜 향

기가 피어오를 것 같았다나요? 하지만 마음이 아파 차마 꽃잎을 상하게 하지는 못했답니다. 분홍 꽃잎에서는 분홍색 향이, 노란 꽃잎에서는 노란색 향이 솔솔 풍겨날 것 같습니다.

그림 속 여인도 자연의 아름다움에 흠뻑 취했습니다. 하늘거리는 옷을 사뿐히 걸친 여인은 봄의 들판을 한가로이 걸어갑니다. 새싹이 푸릇푸릇 돋아나고 아지랑이가 피어나는 봄날입니다. 따스한 봄 햇살이 아지랑이와 어울려 시냇물같이 흐릅니다. 봄기운이 세상을 따스한 품 안에 안았어요. 여인은 가벼운 걸음걸이로 스치듯 지나가며 들판의 꽃들에게 눈길을 줍니다. 작은 꽃잎 하나하나가 별사탕같이 초롱초롱합니다. 여인은 어여쁜 꽃들을 한 손에 모아 쥐고 있어요. 크지도 화려하지도 않은 꽃들입니다. 귀엽고 작은 꽃들이에요. 그래서 일단 눈에 띄면 더 귀하고 소중해집니다.

지금으로부터 거의 2,000년 전의 그림이지만 꽃을 따는 여인의 심정이나 몸동작은 자연스레 마음에 와 닿습니다. 그림 속 여인이 평범한 여인이라면 소담스런 꽃송이로 집안을 장식하겠지요. 풋풋한 들꽃의 향기가 집 안에 감돌고 아련한 봄의 정취를 느끼는 시간이 될 겁니다. 만약 여인이 꽃의 여신 플로라라면 신비로운 힘을 가진 꽃다발이 될지도 모릅니다. 아름다움을 넘어선 신비스런 힘이 과연 무엇인지 궁금해지는군요.

자연의 아름다움을
찾아서 떠나요

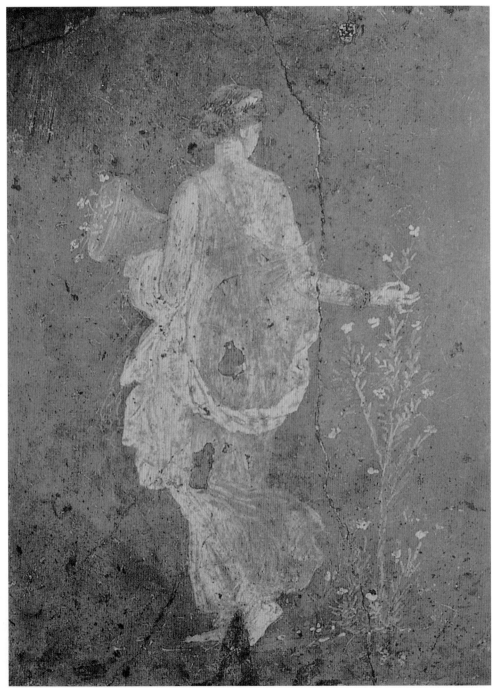

작자 미상, 「봄」 혹은 「꽃의 여신」, 프레스코화, 1세기, 나폴리 고고학 박물관

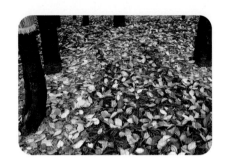

봄에는 예쁜 꽃이, 가을에는 낙엽이 산과 들을 빛나게 합니다. 낙엽은 가을의 꽃잎입니다. 가지각색 낙엽들이 나무 아래 수북이 쌓이면 '낙엽 양탄자'가 탄생합니다. 밟으면 푹신푹신한 색색의 낙엽 양탄자는 자연이 마련해준 가을의 선물입니다.

우리 주변에는 아름다운 것들이 많습니다. 우리가 너무 바빠 스스로를 재촉하며 다니느라 보지 못할 뿐입니다. 그토록 눈부시게 아름다운 자태를 뽐내고 있는데도 말이에요.

왼쪽 그림에서 봄이 뒷모습을 보이며 가벼운 걸음으로 스쳐지나갔다면 가을은 옷을 갖춰 입고 정면을 향하고 있습니다. 마치 사진을 찍듯이요. 가을의 여인은 정면을 보고 똑바로 서서 시선을 맞춥니다. 단풍이 벌겋게 물든 큰 나무 아래에 서서 하나하나 골라 모은 낙엽들을 꽃다발같이

자연의 아름다움을
찾아서 떠나요

윈슬로 호머, 「가을」, 캔버스에 유채, 97.1×58.9cm,
1877, 워싱턴 국립미술관

그림 철학자를 소개합니다

**윈슬로 호머**(Winslow Homer, 1836~1910)

호머는 미국의 남북전쟁 시절, 『하퍼스 위클리Harper's Weekly』라는 잡지에 삽화를 그리면서
본격적인 화가의 길로 들어섰습니다. 그 후에 그는 미국의 풍경과 시골 생활을 화폭에 담는 화가로 성장합니다.
미국의 거친 시골에서 살아가는 사람들을 기록하려는 사명감을 가지고 있었던 그는
대자연과 어우러진 인물들을 따뜻한 시선으로 바라본 작품들을 그렸습니다.

손에 쥐고 있어요. 낙엽이 수북이 쌓인 숲길을 걸으며 떨어진 잎사귀들을 이리저리 살펴 화사한 낙엽다발을 만드는 모습이 그려집니다. 드디어 포즈를 취하고 '찰칵' 셔터를 누르고 나면 낙엽들을 다시 흩뿌릴 것 같습니다. 아름다운 여인과 아름다운 장면을 만든 낙엽들은 자연스레 땅으로 되돌아갑니다.

낙엽의 계절이 돌아오면 책을 한 권 들고 예쁜 낙엽을 주우러 가을 소풍을 떠납니다. 아직 녹색의 기운이 남아 있거나, 군데군데 벌레 먹은 자국이 생긴 잎도 나름의 개성이 있습니다. 굳이 멀리 가지 않아도 동네 한 바퀴만 돌면 이런저런 낙엽들을 모을 수 있습니다. 주운 낙엽을 보며 어느 나무에서 떨어졌을까 힐끗 위를 쳐다봅니다. 낙엽의 출신을 알아내는 재미도 그런대로 쏠쏠합니다. 그리고 주운 낙엽을 책갈피에 끼워보세요. 가을의 흔적을 고스란히 남길 수 있습니다. 시간이 흘러 훗날 우연히 책장을 넘기다 색이 바랜 낙엽을 발견할지도 모르지요. 그때가 오면 낙엽은 지난 시간을 되살리는 추억의 사진이 됩니다.

시간이 흘러 계절은 더욱 깊어갑니다. 땅에 떨어진 낙엽들 중에는 앙상한 잎맥만 남은 것도 있어요. 마치 아주 가는 바늘로 뜬 섬세한 레이스 조각 같습니다.

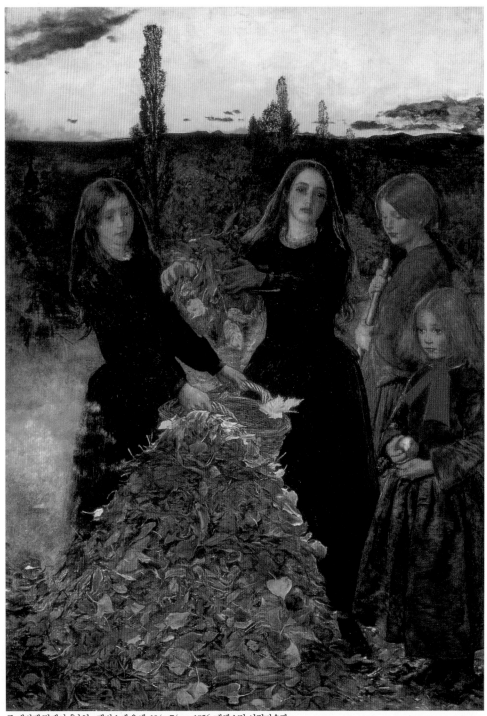

존 에버렛 밀레이, 「낙엽」, 캔버스에 유채, 104×74cm, 1856, 맨체스터 시립미술관

이제 수북이 쌓인 낙엽들을 모아 태워야 할 때입니다. 다음 그림은 존 에버렛 밀레이의 「낙엽」입니다. 뉘엿뉘엿 해가 저물어 갑니다. 붉은 노을이 하늘 저편에 자욱이 번지고 짙은 푸른빛이 몰려옵니다. 이제 곧 검은 어둠이 세상을 덮을 태세입니다. 어린 소녀들이 높이 쌓은 낙엽을 태우고 있습니다. 낙엽 더미에서 한줄기 연기가 피어오르고 있네요. 타들어가는 낙엽을 바라보는 소녀들의 모습이 자못 숙연합니다. 모두들 엄숙한 표정으로 생각에 빠져듭니다. '낙엽 태우는 냄새는 지나간 여름의 향내'라고 어느 시인은 말했다지요. 그윽하고 기분 좋은 냄새가 주변에 퍼집니다.

이제, 한 줌의 재로 변해버린 낙엽의 지난 시간을 떠올려봅시다. 한때는 연한 녹색의 어린잎이기도 했고, 시원한 나무 그늘을 만들어주던 울창하고 당당한 잎사귀였던 적도 있었지요. 그리고 고운 빛으로 물들어 세상을 아름답게 수놓기도 했었고요. 그러고 나서 다시 자연으로 돌아갑니다.

그림 철학자를 소개합니다

**존 에버렛 밀레이**(John Everett Millais, 1829~96)
1848년 결성된 라파엘전파(Pre-Raphaelite Brotherhood)는 영국 빅토리아 시대의 예술을 보여줍니다.
빅토리아 시대는 사회적으로나 경제적으로 빠른 발전이 이루어졌으며 도덕성을 중요시했던 시기입니다.
라파엘전파의 화가들은 전성기 르네상스의 대가 라파엘로 이전의, 자연에서 겸허하게 배우는 예술로 돌아갈 것을
주장했습니다. 표현 방식에 있어서는 밝은 색채와 꼼꼼한 세부 묘사에 관심을 기울였습니다.
라파엘전파에서 활동하면서 밀레이는 낭만적이고 애수가 깃든 주제의 그림을 그립니다.
셰익스피어의 『햄릿』의 한 장면을 그린 「오필리어」(1851~52)와 「눈 먼 소녀」(1854~56) 등이 유명합니다.

겨우 1년도 채 안 되는 짧은 기간을 살았던 조그마한 잎사귀지만 참 많은 것을 생각하게 합니다. 결국 잎사귀와 마찬가지로 사람도 언젠가는 자연의 품에 안깁니다. 넉넉한 자연의 품 안에서 나뭇잎과 사람은 그리 다르지 않습니다. 어머니인 자연 안에서 우리는 잎사귀와 형제와도 같습니다.

잎사귀와 마찬가지로 우리도 인생의 봄, 여름, 가을, 겨울을 살아갑니다. 우리가 봄의 들꽃을, 가을의 낙엽을 사랑할 수밖에 없는 이유가 바로 여기에 있습니다.

그림으로 떠나는 생각여행

# 방울 천사

눈에 보이는 것을 그리는 것이 아니라
눈에 보이지 않는 것을 눈에 보이도록 한다.

_파울 클레(화가)

"우리 돌아가며 하나씩 말꼬리를 이어볼까? 어떤 것을 말하고 그것 하면 생각나는 것을 얘기하는 거야. 내가 먼저 할게! 토끼는 귀. 다음 너!"

"으음…… 기린은 목!"

"게는 옆 걸음, 물론 아기 게도 옆 걸음!"

"하마는 큼지막한 엉덩이!"

"거북이는 느릿느릿, 느림보!"

"원숭이도 엉덩이, 게다가 빨간색!"

"고슴도치는 '앗 따가워!' 뾰족 바늘!"

"그럼 그것도 바늘이겠네?"

"뭘까? 혹시 선인장?"

"딩동댕!"

어떤 것의 이름을 대면 곧장 떠오르는 것! 나만 그런 것이 아니라 다른

사람들도 '그것' 하면 '무엇'이라고 말하는 것! 어떤 것의 '특징'이란 바로 그런 것이 아닐까요? 방금 우리가 했던 놀이는 우리 눈에 보이는 사물들의 특징을 생각해내는 것이었어요.

그림 1

이제 난이도를 높여서 '최상급 코스'로 수준을 높여볼까요?

그림 1은 조금 엉뚱한 한 친구가 '뚱뚱한 엉덩이에 점이 있는 귀신'이라는 캐릭터를 표현한 것입니다. 그다지 동의할 수 없다고요? 물론 정답이 있는 것은 아닙니다. 그린 사람은 엉덩이 귀신을 그린 것이라도 보는 사람의 의견은 다를 수 있습니다. 아까 했던 동물의 특징과는 다르게 엉덩이 귀신은 우리 눈에 보이는 사물이 아니니까요. 그러니까 '토끼 하면 귀!'의 관계같이 앞과 뒤가 정확히 일치하기는 어렵겠지요.

최상급 코스라는 말이 왜 나왔는지 이제 짐작이 가시죠? 최상급 코스에 관심이 있는 친구는 계속해서 다음 그림에 도전해보시기 바랍니다.

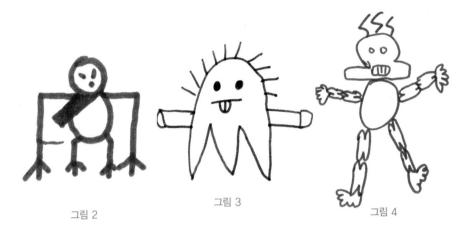

그림 2

그림 3

그림 4

어딘가 귀염성이 있으면서도 왠지 으스스한 분위기가 느껴지나요? 모두 무언가의 귀신을 그린 것이랍니다. '무엇이 귀신이 된다면 이런 모습을 할 것이다'라고 마음속으로 그 모습을 상상해가면서 말입니다.

여러분이 각각의 그림들에 이름을 달아주세요. 이 그림들을 그린 친구들과는 다른 생각을 가지고 있더라도 상관이 없습니다. 왜 그런 이름을 생각해냈는지, 그 이유가 분명하기만 하면 말이죠.

내가생각하는 귀신의 정체

| 그림들 | 귀신의 이름 | 그렇게 이름을 정한 이유 |
|---|---|---|
| 그림 2 | | |
| 그림 3 | | |
| 그림 4 | | |

자, 그럼 이 그림들을 그린 친구들의 생각을 들어볼까요?

그림 2는 '눈사람 귀신'을 표현한 것이라고 해요. 눈사람이 죽으면, 그러니까 눈이 녹으면 우람하던 덩치가 줄어들어 홀쭉해져요. 다리를 그려 넣고 팔은 쭉쭉 길어져서 받침대 역할을 합니다. 몸을 지탱하려고요. 물론 눈사람은 겨울에만 사니까 목도리 정도는 감아주는 패션 감각이 있어야겠지요.

그림 3을 그린 친구는 두 개의 사물을 합체시키는 특별한 재주가 있습니다. '별'과 '깨진 달걀의 반쪽'에서 아이디어를 얻었다는군요. 이 그림의 정체는 '부서진 별 귀신'이랍니다. 그러고 보니 아랫부분이 뾰족한 별

의 모양을 닮았어요. 또 깨진 달걀같이 가장자리가 삐죽삐죽 금이 가 있어요. 그래도 명색이 별이라 머리 꼭대기는 반짝반짝 빛이 납니다. 혹시 대머리 별 귀신? 또 별 귀신다운 밝은 성격의 소유자라 초롱초롱 빛나는 눈동자를 가지고 있습니다. 그 와중에도 '메롱'을 잊지 않은 걸 보니 장난기가 넘치는 군요.

그림 4를 그린 친구 역시 독특한 유머감각을 가지고 있습니다. 그림 제목은 '감전 해골 귀신'입니다. 불행한 사고를 당해 머리꼭대기에서 아직도 모락모락 김이 피어오릅니다. 해골 상태에서 감전을 당한 걸까요? 아니면 사고를 당해 그런 해골이 되었을까요? 더 자세한 것은 그림을 그린 친구에게 직접 물어볼 수밖에 없겠네요. 여하튼 멍한 눈과 벌린 입은 감전 당시의 아찔한 충격을 전하고 있습니다.

파울 클레는 세상을 떠나기 전, 인생의 후반부에 천사의 모습을 여럿 그렸습니다. 지금까지 우리는 눈에 보이지 않는 대상들을 상상력을 총동원해서 생생하게 살려내고 그 특징을 떠올릴 수 있었습니다. 그러니 클레가 그린 '천사의 그림'도 이해하기 어렵지 않을 겁니다.

그런데 「방울 천사」라니! 아니 그보다 그림 제목이 「(천사라기보다는) 새에 가까운」이라니. 그러니까 생긴 건 저래도 역시 천사라는 말? 클레의 천사들이 우리가 알고 있는 천사와 닮은 점이 있나요?

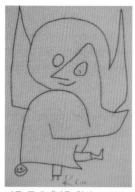

파울 클레, 「방울 천사」, 1939

파울 클레, 「(천사라기보다는) 새에 가까운」, 1939

　천사는 하나님의 말씀을 전하는 심부름꾼입니다. 그래서 선하고 순결한 존재입니다. 하나님의 명령에 따라 사람을 악한 세력으로부터 보호하고 기도하는 이의 소망을 하늘에 전달하기도 합니다. 또 사람보다는 시공간의 제약을 덜 받습니다. 천사를 머릿속에 떠올리면 제일 먼저 하늘을 날 수 있는 날개 한 쌍과 밝은 빛 그리고 깨끗한 하얀색이 떠오릅니다. 그러고 보니 독특한 개성을 뽐내는 클레의 천사들도 우리가 알고 있는 천사의 특징을 고루 갖추고 있습니다. 「방울 천사」는 꽁무니에 활짝 웃고 있는 표정을 가진 둥근 방울을 달고 있는데 '고양이 꼬리에 방울 달기'란 말이 불현듯 마음을 스칩니다. 고양이가 움직일 때마다 꼬리의 방울이 울리듯이, 천사의 방울은 천사가 심부름을 할 때마다 '딸랑 딸랑' 소리를 냅니

다. 교회의 종소리나 항구의 뱃고동 소리같이 방울 천사의 방울은 소식을 알려줍니다. 방울 천사는 꿍무니의 방울을 대견하고 흐뭇한 표정으로 바라봅니다. 이에 응답이라도 하려는 듯 천사의 방울도 씽긋 미소를 짓습니다. 방울 천사와 방울 모두 충직한 심부름꾼답게 천진난만한 웃음을 짓고 있습니다.

그런가 하면 천사라기보다는 새에 가깝다는 클레의 두 번째 천사는 아직 활짝 웃을 수 있는 단계가 아닙니다. 하느님의 심부름꾼이 되려면 고된 노력의 과정을 거쳐야 합니다. 더 높은 단계로 나아가려면 반드시 어렵고 힘든 시간을 이겨내야 하듯이 말이지요. 아직 새에 더 가까운 모습을 한 이 '천사 지망생'은 지금 '천사 합격 코스'를 성실히 밟고 있는 중일 것입니다. 선하고 순결한 하느님의 종이 되기 위해서는 진지하고 열심히 노력하는 자세가 중요합니다. 속사정을 모르는 이가 본다면 단지 한 마리의 새로 오해할 수 있습니다. 그러나 그건 중요한 문제가 아닙니다. 천사의 길은 멀고도 험하지만 아직 초급 단계에 불과한 '새에 가까운 천사'의 얼굴을 보면 밝은 희망을 엿볼 수 있습니다. 눈을 지그시 아래로 내려뜬 진지하고 겸손한 표정에서 결연한 의지가 뿜어 나옵니다.

눈에 보이지 않는 대상들이라도 개성을 뽐내는 데는 다들 한 치의 양보도 없나 봅니다. 우리는 지금까지 친구들의 각종 '귀신 시리즈'로부터

클레의 '천사들'에 이르기까지 다양한 캐릭터를 감상했어요.

끝으로 여러분에게 흥미로운 과제를 하나 주려고 합니다. 오른쪽의 그림을 보면서 과연 무엇을 표현한 것인지 여러분의 상상력을 마음껏 펼쳐보세요.

난 누구일까요? 자유롭게 적어보세요.

두 번째 여행

다르게 생각하는 법을
배우러 떠나요

많이 보는 것만큼 중요한 것은 무엇일까요? 하나를 보더라도 '깊이' 보는 겁니다. 깊이 탐구하여

여물고 나아간 생각을 가지는 것입니다. 자, 여러분의 맑고 빛나는 눈에 생각을 담아 그림을 살펴

봅시다. 그리고 그림을 보며 지금까지와 다른 생각을 해보는 겁니다. 여러분은 세상을 보는 커다

란 힘을 가지게 될 거예요.

# 따라 하기가 늘 나쁜 건 아니에요

모든 인간은 태어날 때부터 모방된 것에 대하여 쾌감을 느낀다.

_아리스토텔레스(고대 그리스의 철학자)

곤하게 낮잠을 자는 친구의 티셔츠가 위로 또르르 말려 있습니다. 그 사이로 보이는 통통한 똥배. 이불을 덮어주려다 보니 문득 또 다른 배가 떠오릅니다. 둥글고 달콤한 과즙이 시원한 먹는 배!

그리고 그럴듯한 생각이 머리를 스칩니다.

"바로 그거야. 배와 배! 이 둘을 나란히 놓자!"

그리하여 먹는 배와 먹어서 나온 배는 운명적으로 만나게 되었습니다. 둘은 이름도 같은 데다 생긴 것도 닮았습니다. 우선 커다랗고 둥근 모양

이 같아요. 가운데 쏙 들어간 '배 꼭지' 부분은 이름도 비슷한 '배꼽'과 닮은꼴입니다. 더 자세히 살펴보면 배 껍질의 거뭇거뭇한 무늬마저 피부결과 비슷합니다.

"이거, 모양이 닮아서 같은 이름인가?"

두 개의 '배'는 오랜 짝꿍 마냥 사이좋게 포즈를 취하고 있습니다. 친구는 영문도 모른 채 여전히 깊은 잠에 빠져 있어요. 그 얼굴을 보기가 왠지 미안합니다. 잠자는 동안 일어나고 있는 자기 똥배의 활약상을 모르는 친구! 우선 나 혼자 놀라운 발견을 했다는 것이 미안하고, 그 사실을 정작 본인은 잠을 자느라 모르고 있다는 점도 미안합니다. 물론 허락을 받지 않고 배의 사진을 찍었다는 것도요. 하지만 혼자 보기 아까운 이 광경을 어서 보여주고 싶습니다.

'드르렁드르렁' 맹렬하게 코까지 고는 친구가 잠에서 깨어나면 어떤 표정을 지을까요? '배와 배', 그 오묘한 인연을 깨닫고 고개를 끄덕일까요? 아니면 벌컥 화를 내면서 민망한 사진을 찍은 저를 원망할까요? 어쨌든 이 모든 일은 먹는 배와 먹어서 나온 배가 닮았다는 사실에서 시작되었습니다.

그런데 여기 또 다른 '배'가 있습니다. 이 배는 앞에서 본 배들보다 훨씬 큰 배입니다. 해외여행을 소개하는 카탈로그의 한 장면이 떠오르네요.

다르게 생각하는 법을
배우러 떠나요

맬컴 몰리, 「로테르담 앞의 SS암스테르담」, 캔버스에 리퀴텍스, 163×213cm, 1966, 개인 소장

## 그림 철학자를 소개합니다

### 맬컴 몰리(Malcolm Morley, 1931~)

영국 런던에서 태어나 불우한 어린 시절을 보냈던 맬컴 몰리는 사소한 도둑질로 교도소에 수감돼 3년을 복역하는 동안 미술에 눈을 뜨게 되었습니다. 1958년 미국 뉴욕으로 이주한 몰리는 1960년대 중반부터 앤디 워홀, 로이 리히텐슈타인 등 팝아티스트들과의 교류를 통해 커다란 캔버스에 사진 이미지를 세밀하게 복사하는 작업을 시작하였습니다. 그는 캔버스를 작은 정사각형의 구획들로 나누어 그 위에 자신이 선택한 이미지를 한 칸 한 칸 차례로 복제해 나가는 방법으로 작품을 완성시켰다고 합니다.

웅장한 몸체를 자랑하는 하얀 배는 유유히 물살을 가르고 있습니다. 커다란 배 옆으로는 짐을 싣는 화물선이 지나갑니다. 또 뒤편으로는 항구 도시의 풍경이 펼쳐집니다. 호화 유람선은 관광객들이 이용할 다양한 시설들을 갖추었을 것입니다. 뱃전에 서 있는 사람들의 모습이 작은 점으로 눈에 들어옵니다. 그러나 멀리서 본 광경이라서 그런지 느긋하게 휴가를 즐기는 관광객들은 볼 수 없습니다. 또 사람들의 시선을 끌만한 풍광 좋은 도시나 해변의 모습도 없습니다. 만약 이 장면이 유람선 여행객을 위한 광고용으로 만들어졌다면 그리 열띤 반응을 얻지 못할 것 같습니다.

그런데 이 장면이 '사진'이 아닌 '그림'이라는 사실, 혹시 벌써 눈치를 챈 친구들도 있나요?

처음에 보았던 '먹는 배'와 '몸의 배'가 사이좋게 나란한 사진 속 '배'들은 형과 동생처럼 그저 닮은 정도였습니다.

**그림 상식!**

### 극사실주의

맬컴 몰리의 작품처럼 평범한 일상을 생생하고 완벽하게 그리는 것을 극사실주의라고 합니다. 화가의 생각이나 느낌을 표현하지 않고 중립적인 입장에서 사진처럼 극명한 화면을 구성합니다. 또 별 의미 없어 보이는 장소나 인물, 물건 등을 그림의 소재로 다룹니다.

극사실주의는 팝아트의 영향을 받았습니다. 따라서 팝아트와 같이 우리의 일상생활을 보여줍니다. 그런데 아무런 언급 없이 일상을 눈에 보이는 현상 그대로만 취급합니다. 그래서 감정이 섞이지 않은 확대된 화면은 때로 충격을 주기도 합니다. 보통 눈으로는 볼 수 없었던 미세한 부분까지 그대로 노출되어 잔혹한 인상을 주기 때문입니다.

다르게 생각하는 법을
배우러 떠나요

하지만 이 그림 속 배와 실제 풍경의 배는 일란성 쌍둥이처럼 거의 똑같습니다. 아니 실제의 배와 거울에 비친 배처럼 무엇이 진짜인지 구별이 어려울 정도입니다. 그야말로 사진 같은 그림! 실제로 이 그림을 사진으로 찍으면 실제 풍경을 찍은 사진과 정확하게 일치하지 않을까요? 이 장면이 그림이었다니 정말 놀랍습니다.

이 사진 같은 그림을 그린 화가는 무슨 마음으로 이 그림을 그렸을까요?

이 그림을 그린 사람은 맬컴 몰리라는 영국 출신의 화가입니다. 그는 위에서 보았던 그림처럼 오래된 여행 안내책자나 해를 넘긴 달력같이 철이 지난 장면들을 소재로 삼아 그림을 그렸습니다. 한마디로 그는 사람들의 관심이 떠난 장면을 주로 그렸습니다.

왜 그는 실제의 장면을 관찰하며 그리지 않을까요? 그가 그리는 대상은 사진입니다. 다시 말하면 사진을 본뜬 그림을 그리는 것이 그의 목표인 것입니다. 정리하면, 사람들이 중요하게 생각하지 않는 것을 택하여 이를 찍은 사진을 보며 그리는 것, 이것이 맬컴 몰리가 그림을 그리는 방식입니다. 그의 관심사는 '무엇을 그리느냐'가 아니라 '얼마나 똑같이 그리느냐'입니다. 그는 흥미로운 풍경은 오히려 사진과 똑같이 그린 그림을 감상하는 데 방해가 될 뿐이라고 생각했습니다. 사람들이 그림의 내용에 관심을 쏟으면 사진과 얼마나 똑같은지에 대해서는 눈길이 덜 갈 수 밖에 없기 때문이지요.

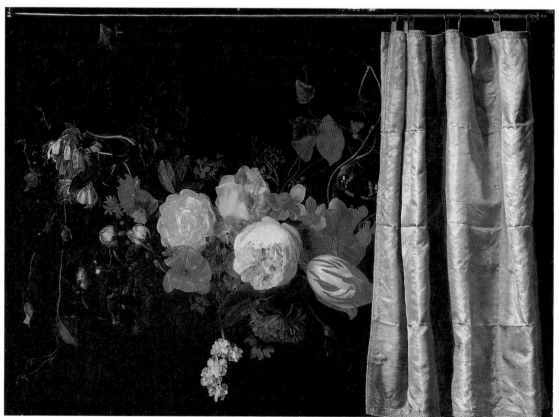

아드리안 판 데어 스펠트와 프란스 판 미리스, 「화환과 커튼이 있는 눈속임 정물화」, 나무에 유채, 46.5×63.9cm, 1656, 시카고 아트 인스티튜트

그림 철학자를 소개합니다

**아드리안 판 데어 스펠트**(Adriaen van der Spelt, 1630년경~73), **프란스 판 미리스**(Frans van Mieris, 1635~81)

17세기 네델란드에서는 정물화가 인기를 얻었습니다. 위 그림을 그린 두 화가인 판 데어 스펠트와 판 미리스는 당시 유명했던 정물화 화가인데, 판 데어 스펠트는 꽃을 잘 그렸고 판 미리스는 정물, 그중에서도 직물을 잘 그렸습니다. 둘은 이 그림에서 각각 자신의 장기를 발휘했습니다. 결과는 보다시피, 꽃을 그린 그림을 커튼이 덮고 있는 듯한 형태입니다. 꽃을 그린 판 데어 스펠트가 일부러 꽃을 실제와 덜 닮게 그렸을 것 같지는 않지만, 결과적으로 꽃이 덜 현실적인 만큼 커튼은 더욱 현실적입니다.

이쯤에서 작품을 하나 더 보도록 합시다. 아드리안 판 데어 스펠트와 프란스 판 미리스가 그린 「화환과 커튼이 있는 눈속임 정물화」입니다. 제목을 보니 화가는 아예 처음부터 보는 이를 헷갈리게 할 의도를 가지고 있었나 봅니다. 17세기 중반의 그림이니 카메라가 발명되기 이전에 그려졌습니다.

맬컴 몰리가 그림을 보는 사람들로 하여금 자신의 작품을 사진과 혼동하게끔 했다면, 이 그림을 그린 이는 실제 사물과 그림을 혼동하게 하기 위해 다른 장치를 고안했습니다. 바로 만지면 사각거리는 소리가 날 것만 같은, 푸른빛 고운 광택의 커튼입니다. 그림을 보는 이는 꽃 그림을 제대로 보기 위해 커튼을 걷어내고 싶은 마음이 듭니다. 그림을 공개하는 자리에서 누군가 커튼을 걷어내는 행동을 취한다면 화가는

**눈속임화(트롱프뢰유)**

눈속임화는 고대 그리스의 화가 제욱시스(Zeuxis)와 파라시우스(Parrhasius)의 이야기와 관련이 있습니다. 하루는 눈 밝기로 유명한 새들을 속인 제욱시스와 파라시우스가 시합을 벌였습니다. 누가 더 실제와 똑같은 그림을 그리는지 솜씨를 겨루기로 한 것이지요. 하루는 파라시우스가 그림을 보여준다며 제욱시스를 자신의 집으로 초대했습니다. 작업실에는 그림 한 점이 커튼에 가려 있어 제욱시스는 먼저 커튼을 치우려 했습니다. 그런데 그림의 커튼 역시 파라시우스가 그린 그림이었습니다. 제욱시스가 파라시우스의 솜씨에 보기 좋게 속아 넘어간 것이지요. 프랑스어로 '트롱프뢰유(trompe-l'oeil)'는 '눈을 속이다'란 뜻입니다. 착시효과를 일으켜 실제의 공간인 것처럼 보이려고 그린 그림입니다.

더 이상 바랄 수 없는 최고의 성공을 거둔 셈입니다. 커튼의 가는 주름부터 가장자리의 황금빛 자수에 이르기까지 섬세하기 그지없는 묘사는 모두 이 한 순간을 위한 장치일 뿐입니다. 그림의 주인공은 더 이상 아름다운 꽃들이 아닙니다. 진정한 주인공은 관람객이 걷어내고 싶은 '커튼'입니다.

다시 처음으로 돌아가서 배(과일)와 배(우리 몸)가 서로 닮았다는 걸 발견했던 순간을 기억해보세요. 그 깨달음의 감동은 커다란 기쁨을 전해주었습니다.

그리스의 철학자, 아리스토텔레스는 '모든 사람은 태어날 때부터 모방된 것에 대하여 쾌감을 느낀다'고 했습니다. 실제와 똑같이 그린 그림을 보고 우리는 놀라움과 기쁨을 느낍니다.

> **그림 상식!**
>
> **아리스토텔레스의 『시학』 4장**
>
> '모방' 하는 성향을 타고난 인간은 모방을 통하여 배우고 발전하며 모방 작품에서 즐거움을 얻습니다. 이런 주장을 뒷받침하기 위한 증거로서 아리스토텔레스는 흉측스런 짐승들을 아주 자세하게 그려 놓은 그림들을 보면서 즐거움을 느끼는 경우를 예로 듭니다. 또한 사물을 모방한 그림이나 조각 등을 바라보며 이해력과 추리력을 적용해서 무언가를 배울 수 있는데, 배움이야말로 이 세상에 존재하는 최고의 즐거움이라 할 수 있습니다.

어떤 이는 맬컴 몰리의 그림을 보고 화가의 생각이나 느낌이 들어가지 않은, 그저 베낀 그림이라고 말합니다. 그러나 굳이 똑같이 그리지 않아

다르게 생각하는 법을
배우러 떠나요

도 되는 상황에서 똑같이 그리는 것을 선택했다면 이것이 바로 화가의 의도가 아닐까요? 조금 전 우리가 느꼈던 닮은 것에 대한 쾌감을 떠올리면 그의 그림을 단지 '베낀 그림'으로 몰아붙이는 것이 쉽지는 않을 듯합니다.

그런데 아직 한 가지 걱정거리가 마음속에서 맴돌아요. 커튼이 쳐진 꽃 그림의 화가는 커튼을 그려 자신의 감쪽같은 솜씨를 뽐냈습니다. 그런데 유람선을 그린 그림은 사진으로 오해받을 여지가 있습니다. 사진이 아닌 그림이라는 걸 알리려면 '사진 같지만은 않은, 그래도 그림 같은' 뭔가를 남겨야 합니다. 하지만 그것은 사진 같은 그림을 그려 자신의 솜씨를 자랑하고 싶은 그에게는 '옥의 티'를 스스로 만드는 일입니다.

사진이 아닌 그림으로 인정받기 위해 그는 이 어려움을 어떻게 극복했을까요? 그렇지요. 사람들이 사진으로 오해하고 있을 때 자신이 그린 그림이라는 걸 직접 밝히면 될 것입니다. 그리하여 사진이 될 뻔한 그림은 결국 그림으로 남게 됩니다.

화가의 깜짝 쇼는 끝났습니다. 사진이 아닌 그림이라는 사실을 안 사람들의 놀라움을 뒤로한 채 화가는 의미 있는 미소를 띠고 자리를 떠납니다.

그림으로 떠나는 생각여행

# 가끔은 삐딱하게 생각해보세요

진짜 진리는 사전 속에서 발견할 수 있는 것이 아니야.
그걸 발견하려면 현장에서 얻지 않으면 안 돼!

_『아주 철학적인 하루』 중에서

길가에 핀 노란 민들레가 고개를 삐죽 내밀고 '어디 누구 없소?' 하며 주변을 휘휘 둘러봅니다. 어찌나 목을 길게 빼고 얼굴을 내미는지 눕혀놓은 'ㄱ'자 모양이 되었습니다.

그런데 민들레가 그토록 그리워하는 '님'은 누구일까요? 민들레의 정다운 님은 '해님'입니다. 반가운 해님과 한 번이라도 더 눈길을 마주치고 싶어 민들레는 시간 가는 줄 모르고 얼굴을 꼿꼿이 듭니다.

노란 민들레는 해님이 주는 달콤한 햇살을 먹고 자랍니다. 민들레가 온몸을 뻗어 고개를 들고 해님을 기다리는 것도 그런 이유에서입니다. 옆

다르게 생각하는 법을
배우러 떠나요

집 사는 큰 나무들이 검은 그림자를 펼쳐놓아 해님과 만나기가 쉽지 않습니다. 그토록 값진 햇살 한 모금을 마시기 위해 오늘도 민들레는 몸을 힘껏 뻗어 해님을 맞습니다. 무럭무럭 자라기 위해서 민들레는 몸이 삐딱해지는 것도 마다하지 않습니다. 삐딱하지 않으면 민들레는 먹을 것을 얻을 수 없으니까요.

그런데 민들레의 살아남기 위한 이 '삐딱하기'는 길가의 민들레에게만 해당되는 것일까요? 우리도 '삐딱하기'를 할 수 있습니다.
아래에 한 친구가 쓴 '삐딱한' 일기를 한번 살펴볼까요?

2010년 7월 X일 X요일

**제목 : '사용 후 제자리에'라고?**

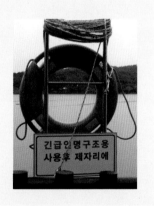

비가 내리는데도 호숫가에 산책을 갔다. 비가 많이 와서 과학시간에 배운 것처럼 물이 누런 흙탕물로 바뀌어 있었다.

물가에 인명구조용 비상 튜브가 걸려 있었다. 그런데 비상 튜브 아래쪽에 '사용 후 제자리에'란 말이 쓰여 있었다. 나는

'빨리 사람을 구하시오!'나 혹은 '물에 빠진 사람에게 던지세요!'란 말이 더 어울린다고 생각한다.

공원을 관리하는 사람들은 사용한 튜브가 이리저리 굴러다닌다면 골치가 아플 거다. 하지만 물에 빠진 사람의 목숨이 왔다 갔다 하는 판에 '사용 후 제자리에' 같은 문구가 무슨 소용이 있을까? 물에 빠진 사람을 구할 때 필요한 물건이라는 것을 크게 써 붙여야 하는 거 아닐까?

사고가 나서 다들 정신이 없을 텐데 그런 일에까지 신경을 쓸 사람은 아마 '사용 후 제자리에'라는 말을 어울리지 않는 자리에 붙여놓은 사람밖에 없을 것 같다.

호숫가의 '인명구조용 비상 튜브' 아래 써놓은 문구를 보고 이 친구는 삐딱한 생각을 합니다. 뭔가 잘못되었다는 생각에 그 이유가 뭘까 곰곰이 따져봅니다. 그리고 자신의 생각을 일기에 적습니다. 처음의 삐딱한 생각이 점점 좋은 방향으로 나아가, '사용 후 제자리에'가 아니라 정말 제자리에 맞는 문구가 필요하다는 결론으로 이어집니다.

이와 같이 삐딱하기에서 출발한 문제의식은 사소한 일이라도 제자리를 찾게 만드는 계기가 될 수 있습니다. 모든 발전적인 생각이 다 그렇듯이요.

다르게 생각하는 법을
배우러 떠나요

생 수틴, 「빨간 당나귀가 있는 풍경」,
캔버스에 유채, 81×62cm, 1922~23,
개인 소장

## 그림 철학자를 소개합니다

**생 수틴**(Chaim Soutine, 1894~1943)

러시아 출신의 유대인 화가, 생 수틴은 제1차 세계대전 후 파리의 몽파르나스에서 활동한 외국인 화가 그룹인
에콜 드 파리의 일원으로서 20세기 초반의 중요한 표현주의 화가입니다. 그는 종종 반 고흐와 비교되는
격렬한 붓질과 대담한 색채를 사용했습니다. 또 실제와 다르게 대상을 과장하거나 생략하여 그리기도 했습니다.
1920년대부터 즐겨 그렸던 「나무」 역시 화가의 주관적인 느낌을 살린 '휘어지고 일그러진 나무'를 담고 있습니다.
같은 시기 미국의 대 수집가, 앨버트 반스의 후원을 받아 작품 대부분을 완성했습니다.
「쇠고기 덩어리」(1924)와 「심부름하는 소년」(1927) 등의 작품이 있습니다.

여기 남들과 다른 생각을 가진 화가의 그림이 있습니다. 이 그림은 생수틴이 그린 「빨간 당나귀가 있는 풍경」입니다.

우선 화면을 감싸 안은 거대한 나무 두 그루가 눈에 띕니다. 나무들은 방금 미용실에서 '아줌마 파마'를 하고 나온 듯 뽀글뽀글 곱슬머리를 하고 있습니다. 큰 나무 두 그루와 오른쪽의 작은 나무는 빨간 지붕을 둘러싸고 있습니다. 가운데 폭 파묻힌 빨간 지붕은 요람에 누운 아기같이 쌕쌕 고른 숨을 내쉬고 있어요. 지붕이 내쉰 숨은 동그란 구름이 되어 차례차례 하늘로 올라갑니다. 집 앞에는 분홍 꽃이 피었습니다. 언뜻 보면 눈에 띄지 않는 작은 분홍색 꽃은 곱슬머리 나무들과 머리카락을 흔드는 오른쪽 작은 나무를 마주하고 있습니다. 양쪽의 나무들은 분홍 꽃을 관객으로 즉석무대를 마련한 듯 몸을 흔들어댑니다. 화면에서 유일하게 몸을 펴 중심을 잡은 것은 분홍 꽃뿐입니다. 그림 왼쪽 아래에는 빨간 지붕에 하얀 벽과 대구를 이루는 흰 셔츠를 걸친 남자가 빨간 당나귀를 몰며 길을 갑니다.

나무며 집, 당나귀의 모습이 구불구불하고 삐뚤삐뚤합니다. 아니, 그림 안의 모든 것이 잔뜩 비틀리고 구부러져 있는 것처럼 삐뚜름합니다. 그나마 바로 선 분홍 꽃을 빼고는 보통 나무, 보통 집의 모습이 아닙니다. 똑바르지는 않지만 그림은 흥에 겨워 몸을 흔듭니다. 큰 나무가 신이 나서 흔들면 그림 전체가 들썩거릴 것 같습니다. 엉덩이를 실룩실룩, 고개

다르게 생각하는 법을
배우러 떠나요

게오르크 바젤리츠, 「오렌지를 먹는 사람 II」, 캔버스에 유채, 146×114cm, 1981, 개인 소장

를 끄덕끄덕. 그림은 시골에 부는 산들바람에 장단을 맞춰 소박하고 즐거운 노래를 부릅니다. 바람결에 자연스레 몸을 실은 그림 속 풍경은 평화롭습니다.

그림을 감상하다보니 자신도 모르게 그림의 분위기에 맞춰 움직이게 되지 않나요? 그림의 리듬에 맞춰 발도 가볍게 구르게 되고, 나무의 흔들림에 따라 고개도 갸웃거려지고, 나무에 파묻힌 집을 자세히 보려고 고개를 쑥 내밀게도 됩니다. 또 빨간 당나귀가 고집을 부리고 말을 안 듣는 건 아닌지 고개를 삐딱하게 숙여 그림을 들여다보게 되네요. 그림이 춤을 추니, 보는 이도 덩달아 흥이 납니다. 정면을 향한 채 그림을 엄숙히 감상하는 것이 아니라 눈길을 이리저리 돌려 그림을 뜯어보게 됩니다.

그럼 삐딱한 그림을 하나 더 볼까요? 이번 그림은 게오르크 바젤리츠의 작품인 「오렌지를 먹는 사람 II」입니다. 머리색이며 코가 온통 빨간 사

그림 철학자를 소개합니다

**게오르크 바젤리츠**(Georg Baselitz, 1938~)
독일 신표현주의(Neo-Expressionism)의 선구자인 바젤리츠는 힘 있는 붓질과 강렬한 색채의 그림을 그립니다. 특히 '거꾸로 된 그림'을 그리는 화가로 잘 알려져 있습니다. 그는 "나는 어떤 이념도 표현하지 않는다. 회화는 그 자체로서 존재한다"라고 주장했습니다. 1969년부터는 오직 회화적 요소만을 통해 이야기하고자 거꾸로 된 그림을 그렸습니다. 그는 '거꾸로 그림'이 대상이 갖는 원래의 의미를 없애고 보는 이의 상상력을 자유롭게 해준다고 여겼습니다. 주요 작품으로는 「머리 위의 나무」(1969), 「안녕」(1982) 등이 있습니다.

람이 벌거벗은 채 오렌지 비슷한 걸 먹고 있네요. 그런데 붉은 머리의 이 사람은 천장에 매달려 있기라도 한 걸까요? 빨간 당나귀가 있는 그림은 전부 기울어져 삐딱하게 고개를 돌려서 봐야 했습니다. 근데 이제는 삐딱하기를 넘어 그림이 아예 물구나무를 선 모양입니다. 그림을 돌려놔야 제대로 볼 수 있을 텐데 말입니다.

그림이 거꾸로이니 도무지 볼 엄두가 나지 않습니다. 같이 물구나무라도 서서 그림을 봐야 하나요? 우리가 보통 그림을 보는 방법으로는 거꾸로 된 그림밖에 눈에 들어오지 않습니다. 참 난감합니다.

바젤리츠는 사람들이 그림의 내용을 알아보기 어렵게 하려는 목적으로 오랫동안 '거꾸로 그림'을 그렸습니다. 그런데 재미있는 것은 화가 역시 그림을 '거꾸로 그렸다'는 점입니다. 간혹 물감이 흘러내린 자국(여기서는 붉은 머리 쪽으로)을 보면 화가가 사람을 거꾸로 그리는 모습을 떠올리게 됩니다. 또 그림 안의 사람도 거꾸로 매달려 오렌지를 먹고 있는 듯합니다. 붉은 머리카락이 아래로 쏠려 있는 걸 보면 말입니다.

그림을 둘러싼 모든 것이 이 지경이니 보는 사람은 당황스럽기만 합니다. 그림을 보고 있으면 낯선 느낌을 받습니다. 새삼스럽지 않은 장면인데도 참 특별하게 다가옵니다. 화가가 노린 바가 이것이라면 바젤리츠는 참 주도면밀한 사람일 것입니다.

익숙한 대상으로부터 낯선 느낌을 받는 것은 새로이 호기심을 느끼고 생각에 빠지게 되는 출발선입니다. 항상 보던 사물의 다른 면을 발견하고는 깜짝 놀라 다시 생각해보게 되는 거죠.

그림을 볼 때뿐만 아니라 일상생활에서도 늘 같은 방향으로만 바라볼 것이 아니라 여러 방향으로 바라볼 수 있어야 합니다. 때로는 옆에서, 뒤에서, 아래에서, 위에서 바라봐야 합니다. 또 뒤집어도 보고, 샅샅이 헤집어 보고, 탈탈 털어서 볼 수도 있어야겠죠. 다양한 방법으로 눈길을 줄수록 세상은 다양한 모습을 보여줍니다. 그리고 이 방법으로 우리는 하나의 대상에서 많은 정보를 얻을 수 있습니다. 그래서 가끔 고개를 기울여 삐딱하게 보는 것이 필요합니다.

남들이 말하는 대로 아무런 의심 없이 받아들이기보다 한번쯤 삐딱하게 생각을 해보세요. 내 머리로 삐딱하게 생각하여 얻은 지식은 더욱 뜻깊고 쓸모가 있습니다.

다르게 생각하는 법을
배우러 떠나요

# 혼자일 땐
## 스스로에게
# 말을 걸어보세요

얼굴은 마음의 거울이며,
눈은 말없이 마음의 비밀을 고백한다.

_성 제롬(로마 카톨릭의 성인)

"거울아, 벽에 걸린 거울아! 이 세상에서 가장 아름다운 사람이 누구지?"

백설공주의 새어머니인 왕비가 거울을 보고 묻습니다. 아름답지만 마음씨가 곱지 않은 왕비는 다른 사람이 더 아름다운 것을 참을 수가 없습니다. 그래서 자신이 가장 아름다운 사람이라는 걸 확인하고 싶을 때면 요술 거울에 얼굴을 비추어봅니다. 그리고 이 세상에서 가장 아름다운 이가 누군지 묻습니다. 왕비가 반드시 들어야만 하는 대답은 '왕비님이 이 세상에서 가장 아름다우십니다!' 입니다.

그런데 왕비는 왜 매번 거울을 보고 같은 질문을 던지는 것일까요? 그건 거울은 절대로 틀린 답을 하지 않는다고 여기기 때문이지요.

과연 거울은 '진실'을 말하는 힘을 가지고 있을까요? 거울은 그 앞에 놓인 모든 걸 담아 오롯이 보여줍니다. 어느 것이든 묵묵히 받아들여 있는 그대로의 모습을 드러냅니다. 그러나 거울이 비추는 진실은 때로 섬뜩한 사건을 부르기도 합니다. 시기심에 불타는 왕비가 백설공주의 목숨을 빼앗으려고 할 만큼이요. 진실이란 무시무시한 힘을 가차 없이 휘두를 수 있을 만큼 냉정한 면이 있기 때문입니다. 그래서 상황에 따라 바뀌지 않는, 언제나 어디서나 변함없는 진실을 보여주는 거울은 막강한 힘이 있습니다.

무엇보다 거울은 나의 모습을 비춥니다. 나의 최대 관심사인 '나'를 보여주기 때문에 거울은 힘이 더 세집니다. 우리는 거울을 보면서 미소를 짓거나 얼굴을 찌푸립니다. 거울 속에 비친 모습이 어떠냐에 따라 기분이 좋았다가 나빠지기도 합니다. 거울은 '나'를 그린 '나의 자화상'입니다.

외톨이 나무를 그린 그림이 있습니다. 동틀 무렵 해님이 살며시 얼굴을 내밀어 어둠의 장막을 슬그머니 걷어낸 참입니다. 어슴푸레한 빛이 풍경을 비추어 반가운 얼굴이 드러납니다. 아직 잠이 덜 깬 마을 어귀에는 나무들이 군데군데 몇 그루씩 무리 지어 있습니다. 자세히 보면 큰 나무

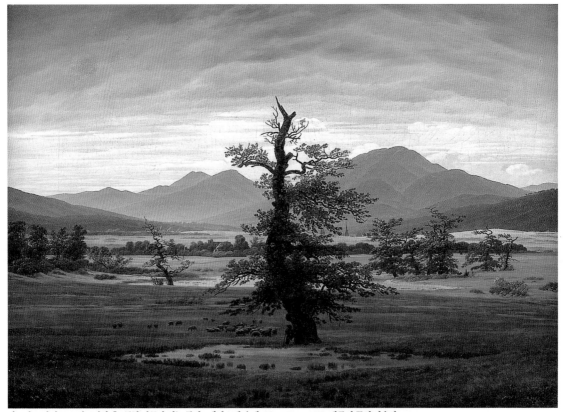

카스파르 다비트 프리드리히, 「고독한 나무가 있는 풍경」, 캔버스에 유채, 55×71cm, 1822, 베를린 국립 미술관

## 그림 철학자를 소개합니다

### 카스파르 다비트 프리드리히(Caspar David Friedrich, 1774~1840)

독일 낭만주의의 대표적 화가인 프리드리히는 자연 풍경에 심오한 종교적 의미를 부여하였습니다.

교회의 폐허나 안개에 잠긴 묘지, 달빛이 비추는 숲속 등은 그가 즐겨 다룬 주제입니다.

북유럽의 풍경을 모티프로 삼아 가라앉은 색채와 장엄한 빛을 통해 깊은 사색과 외로움의 이미지를 전달했습니다.

신비롭고 숭고한 느낌을 주는 그의 작품으로는 「산중의 십자가」(1808)와

「안개바다 위의 방랑자」(1818)등이 있습니다.

아래에는 양 떼를 몰던 양치기가 등을 기대어 쉬고 있습니다. 사람들은 아직 아늑한 침대에 몸을 누이고 포근한 잠에 빠져 있을 무렵이지만 양치기는 이미 고단한 하루를 시작했습니다.

양치기는 매일같이 양들에게 먹일 신선한 풀을 찾아 먼 거리를 혼자 다녀야 합니다. 그래서 그에게는 다정한 말을 건넬 친구가 없습니다. 양치기의 친구는 밤하늘의 별들입니다. 그중에는 유난히 밝은 빛을 반짝여 길을 헤매지 않도록 도와주는 고마운 별도 있습니다. 또 연한 초록빛 봄날, 따스한 손길을 내미는 햇빛도 그의 친구이지요. 살랑거리며 머리카락을 헝클어 놓는 개구쟁이 바람도 마찬가지입니다.

하늘의 별들이나 밝은 햇살 그리고 지나가는 바람은 속 깊고 너그럽지만 양치기의 단짝 친구는 아닙니다. 도란도란 정다운 얘기를 끝없이 주고받을 친구는 아무도 없습니다. 나무에 기대어 선 검은 뒷모습이 양치기의 진한 외로움을 말없이 외치고 있습니다.

그렇다면 그림 한가운데 홀로 서 있는 커다란 외톨이 나무는 어떤가요? 외톨이 나무를 빼곤 모두들 둘씩, 셋씩 짝을 지어 있습니다. 바로 뒤에 홀로 선 나무조차 곁에 몇 줄기 나무 밑둥이 있어 이야기 상대를 해줄 것 같습니다. 물론 외톨이 나무도 오가는 바람결에 실린 소식을 전해 들을 수는 있어요. 하지만 마음에서 우러나오는 얘기를 하기에는 모두들 너

다르게 생각하는 법을
배우러 떠나요

무 멀리 있습니다. 외톨이 나무는 오순도순 우정을 나눌 친구가 있었으면 좋겠습니다.

외톨이 나무 앞에는 작고 얕은 개울이 하나 있습니다. 심심한 나무는 개울에 자신의 모습을 비춰 보며 적적한 시간을 보냅니다. 조그만 개울은 무심한 하늘 한가운데로 불쑥 얼굴을 내민 나무를 비추는 '거울'입니다. 외톨이 나무는 요사이 혼잣말이 부쩍 늘었습니다. 드넓은 들판에 홀로 외로이 서 있는 자신의 모습이 안쓰럽기 때문이지요. 그래서 누가 옆에 있기라도 한 것처럼 괜한 너스레를 떨곤 한답니다.

개울가에 홀로 선 외톨이 나무가 표정을 짓는다면 옆 그림의 소녀와 비슷하지 않을까요? 노먼 록웰이 그린 「거울 앞의 소녀」는 골똘한 생각에 잠겨 거울을 바라봅니다. 어릴 적 가지고 놀던 인형은 바닥에 던져놓고 대신 입술연지와 머리빗을 곁에 두었습니다. 무릎 위에는 여배우의 사진

### 그림 철학자를 소개합니다

**노먼 록웰**(Norman Percevel Rockwell, 1894~1978)
미국인들이 가장 사랑하는 삽화가로 평생 4,000점 이상의 작품을 남겼습니다. 미국 중산층의 생활 모습을 친근하고 인상적으로 묘사한 작품들로 유명합니다. 자신이 '미국의 가장 위대한 창문'이라고 여겼던 『새터데이 이브닝 포스트Saturday Evening Post』지의 표지 그림 321점을 47년간 그렸습니다. 즐겁게 노는 뉴욕의 아이들과 일하는 여성 등 미국인의 일상과 시대상을 유머러스하고 섬세한 화풍으로 표현하여 미국의 지난 시절을 되돌아보는 자료로서도 가치가 높습니다. 미국 매사추세츠주 스톡브리지에는 그를 기념하는 노먼 록웰 박물관이 있습니다.

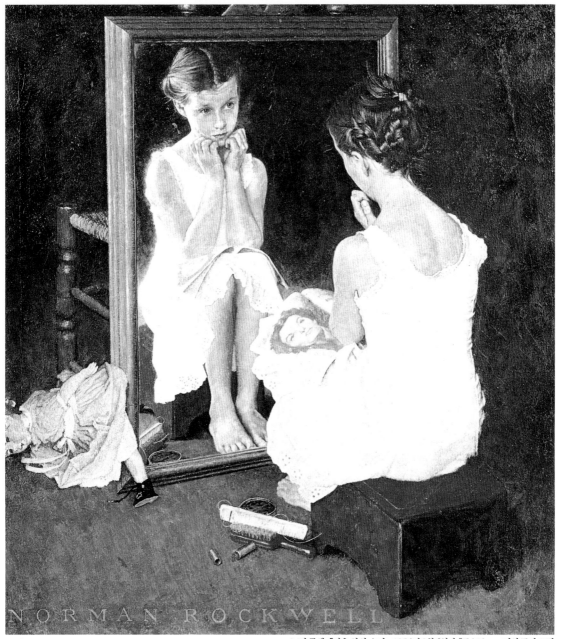

노먼 록웰, 「거울 앞의 소녀」, 1954년 3월 6일자 『포스트Post』지의 표지 그림

을 올려놓고 표정을 따라합니다. 여배우의 사진을 보고 다시 거울 속 제 얼굴을 가만히 들여다보고를 반복합니다. 그 화려한 모습에 비하면 소녀는 자신이 왠지 초라해 보입니다. 한껏 어른스런 표정을 지어도, 자신 있는 각도로 얼굴을 비추어 보아도 성에 차지 않는 모양입니다.

거울을 마주하고 소녀는 시간 가는 줄도 모릅니다. 거울을 보며 성숙한 여인을 상상해봅니다. 소녀가 그토록 거울을 뚫어져라 보는 이유는 자신에 대해 더 많이 알고 싶기 때문입니다. 자신에 대해 더 많이 알수록 좀 더 높이 발돋움할 수 있습니다. 나를 올바르게 사랑하는 방법을 배울지도 모릅니다. 소녀의 거울은 자신을 알게 하고 어른이 될 준비를 도와주는 배움의 도구입니다.

우리는 거울을 통해서 남이 보는 나와 나만 아는 나를 동시에 만날 수 있습니다. 거울을 볼 때 남의 눈을 떠올리며 거울 속 나를 바라봅니다. 외출하기 전, 거울을 보는 것도 비슷한 이유랍니다. 또 거울은 나만 아는 내 모습도 알려줍니다. X-레이로 몸 안을 비춰보듯 내 마음을 거울에 비춥니다. 보는 사람이 나 자신이기 때문에 숨길 필요가 없는 '나'가 고스란히 거울에 담깁니다.

어쩌면 외톨이 나무는 본인만 아는 자신의 모습 때문에 기분이 상했을지도 모릅니다. 자신의 쓸쓸한 모습을 스스로 확인하는 건 참 괴로운 일

일 테니까요. 하지만 외톨이 나무는 작은 개울을 거울 삼아 자신이 원하는 모습을 만들어갈 수 있습니다. 외로운 모습뿐만 아니라 자랑스러운 모습도 비출 수 있습니다. 하늘을 향해 꼿꼿하게 자라고 있는지, 시원한 그늘을 찾은 나그네를 위한 가지는 넓게 펼쳤는지 개울에 비춰봅니다. 비록 지금은 혼자지만 언젠가 작은 새싹들이 땅을 뚫고 나와 무럭무럭 자랄 겁니다. 외톨이 나무가 언제까지나 외톨이일 리는 없습니다. 언젠간 다른 나무들에 둘러싸여 오붓한 시간을 보낼 수 있겠지요.

홀로 있는 시간을 얼마나 보람되고 알차게 보내는지에 따라 힘든 시간은 즐거운 시간을 위한 준비가 됩니다. 그리고 그때 거울 속 나는 스스로 반성하며 마음을 다잡게 해주는 '날 빼닮은 좋은 친구'입니다.

다르게 생각하는 법을
배우러 떠나요

# 주변에
# 숨어 있는 그림을
# 찾아보아요

조금만 현실을 다르게 바라봐도
현실은 신비하게 다가온다.

_르네 마그리트(화가)

　　　　　　　　　잎사귀에 도르르 이슬방울 구
르는 소리가 들릴 만큼 이른 아침, 공원은 바람 한 점 없이 고요합니다.
다들 곤한 잠에 빠져 있는데 부지런한 거미는 벌써 일어났네요. 어제 미
처 끝내지 못한 실뜨기를 마저 하려고 새벽부터 부산하게 움직이는 모양
입니다. 달랑달랑 거미줄에 맺힌 아침 이슬이 햇살에 반짝반짝 빛납니다.
가느다란 실에 꿰어놓은 투명 구슬은 빛나는 수정 목걸이가 되었습니다.

　둥글고 너른 잔디 광장 주변 산책로에 곧게 쭉 뻗은 나무들이 시원한
그늘을 만들어 줍니다. 시간이 흐르면 해님이 하늘 높이 올라 기운 센 햇

살을 쏘아댈 거예요. 그러면 사람들은 나무 그늘에 모여 불어오는 한 줄기 바람에 땀을 식히겠죠. 나무들은 풀밭을 에워싸고 가지를 뻗어 사이좋게 어깨동무를 하고 있습니다. 그런데 그중에서 유독 눈길을 끄는 녀석이 있어요. 바로 이 나무랍니다.

해가 뉘엿뉘엿 저물 무렵이었답니다. 공원의 산책로를 돌던 어떤 친구가 뜀박질하다 나무와 눈이 마주쳤다고 합니다. 그래서 소스라치게 놀랐던 적이 있었다는군요. 그런가 하면 양동이로 물을 퍼붓듯 비가 내리던 날에 눈가에 닭똥 같은 눈물이 주렁주렁 맺힌 슬픈 나무의 모습을 봤다는 친구도 있어요. 그뿐인가요? 커다란 눈망울을 한 어린 소녀는 외눈박이 나무가 무서워 그 주변을 빙 둘러 돌아간다고 합니다. 잘못해서 눈이 마주치기라도 한다면 나무가 눈을 껌벅하며 윙크를 할까 봐서요.

공원의 나무 한 그루를 두고 사람들은 저마다 비슷한 생각을 가지고 있어요. 그저 산책로 한 모퉁이의 평범한 나무 한 그루일 뿐이지만 이제는 '나무'가 아닌 '눈'으로 보인다는군요. 나무의 눈과 눈이 딱 마주친 그 순간부터 말입니다.

지금부터 살펴볼 그림은 안드레아 만테냐의 「성 세바스티아누스의 순교」입니다.

다르게 생각하는 법을
배우러 떠나요

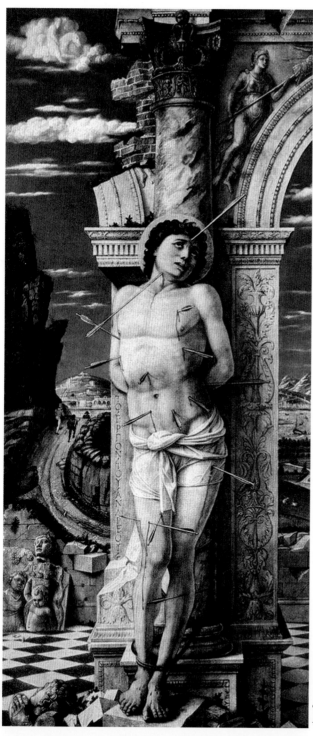

안드레아 만테냐, 「성 세바스티아누스의 순교」,
목판에 유채, 68×30cm, 1457~58, 빈 미술사 박물관

그림의 주인공, 세바스티아누스는 300년경 로마의 디오클레티아누스 황제를 지키는 근위 대장이었습니다. 요즘으로 치면 보디가드 같은 사람이지요. 황제에게 세바스티아누스는 자신의 목숨을 맡길 만큼 믿음직한 부하였습니다. 당시 황제는 기독교를 믿는 사람들의 수가 늘어나는 것을 못마땅하게 여겼습니다. 그런데 그토록 믿었던 자신의 오른팔, 세바스티아누스가 기독교 신자라는 것을 알게 되자 불같이 화를 냅니다. 황제는 세바스티아누스를 들판에 세워놓고 화살을 쏘라는 명령을 내렸습니다. 이 그림은 바로 그 장면을 담고 있습니다.

도대체 화살을 몇 대나 맞은 걸까요? 세바스티아누스는 천 조각으로 간신히 몸을 가린 채 화살투성이가 되었습니다. 고통스러워하면서도 그는 믿음을 잃지 않았습니다.

그런데 화가는 이 비극적인 장면을 그리면서 잠시 눈을 돌려 아픈 마음을 다독일 수 있도록 눈요깃거리를 마련해두었습니다. 그림 왼편의 뭉게구름을 주의 깊게 살펴보세요.

## 그림 철학자를 소개합니다

**안드레아 만테냐**(Andrea Mantegna, 1431~1506)
북부 이태리의 초기 르네상스(15세기)에서 중요한 화가인 만테냐는 「성 세바스티아누스의 순교」에서 로마 양식의 건축물을 배경으로 그리는 등 고대 로마에 관심이 많았습니다. 또한 로마시대의 역사적인 사건이나 신화를 즐겨 작품의 소재로 삼았습니다. 극단적인 원근법을 실험한 「죽은 그리스도를 애도함」(1490)과 「목자의 경배」(1451~53) 등의 작품이 널리 알려져 있습니다.

이 그림에는 화면 한가운데에 있는 세바스티아누스 이외에 한 사람이 더 있습니다. 여러분은 구름 속에서 말을 모는 사람의 모습이 보이나요? 어떤 이가 말하길, 말을 모는 이는 수염이 긴 노인이라는군요. 찾으셨나요?

화살에 맞아 고통스러워하는 성인의 모습이 안타까워요. 하지만 구름 속에 화가가 숨겨놓은 그림을 찾고 나면 깜짝 놀라 눈이 둥그레집니다. 화가는 성인의 비참한 모습을 보며 함께 괴로워하고 있을 사람들에게 작은 위안을 주고싶었나 봅니다.

이 그림을 그린 만테냐는 「모나리자」로 유명한 레오나르도 다 빈치와 같은 시대를 살았던 화가입니다. 두 사람은 그림에 관해 서로 의견을 나눌 정도로 친한 사이였다고 해요. 다 빈치는 흘러가는 구름이나 땅바닥에 고인 진흙탕 같은 것을 관찰하다 보면 숨어 있는 풍경을 발견할 수 있다고 말했습니다. 만테냐는 아마도 다 빈치의 말에 마음이 동했었나 봅니다. 기독교 성인의 비장한 순교 장면에 아랑곳하지 않고 그림 한 귀퉁이에 엉뚱한 사람을 숨겨놓았잖아요.

그런데 다 빈치가 말한 구름이나 진흙탕 같은 것들을 곰곰이 떠올려봅시다. 비슷한 점이 있습니다. 둘 다 일정한 형태가 없는 것이지요. 누가 무엇을 만들겠다는 생각 없이 우연히, 그야말로 자연스럽게 생긴 모양들입니다. 특정한 모양이 없으니까 보는 이의 상상력은 더욱 활발해집니다. 상상력이 날개를 펴자 구름이나 진흙탕에서 갖가지 모양들이 불쑥불쑥 모습을 드러냅니다. 미처 생각지 못했던 모양을 발견할 때마다 마음속으로 탄성을 지릅니다.

상상력을 동원하면 밤하늘이 숨겨놓은 깜짝 그림도 볼 수 있습니다. 검은 벨벳 천에 반짝이는 보석을 총총히 박아 넣은 것 같은 밤하늘을 찬찬히 살펴보세요. 칠흑 같은 어둠을 뚫고 나온 영롱한 별들이 저마다 초롱초롱 빛나고 있습니다. 서늘한 밤공기를 가슴 깊이 들이마시고 다시 한 번 하늘을 올려다 보니 어느새 별들이 숨은 그림을 그려놓았습니다.

"어라, 저기 커다란 국자가 있네."

"무게를 다는 천칭도 있어!"

흩뿌린 별들이 완성한 빛나는 그림을 보며 찬사의 눈빛을 보냅니다. 그러고 보니 밤하늘은 남모르는 그림들을 꼭꼭 감춘 커다란 숨은 화폭이었습니다.

옛날 옛적 별자리에 이름을 붙인 사람들도 같은 경험을 했을지 모릅니

다르게 생각하는 법을
배우러 떠나요

다. 어느 맑은 날, 그들도 밤하늘의 별 무리를 감탄스런 눈으로 우러러보았을 테지요.

　그리고 큰 곰과 작은 곰, 날개 달린 말의 모양 같은 것을 발견하고는 엄청난 기쁨을 느꼈을 겁니다. 설레는 마음으로 반짝이는 별 하나하나를 한 점 한 점 이어 마음속 그림을 완성해가면서요.

# 대머리 아기 독수리

세계를 지배하는 것은 상상력이다.
_나폴레옹 1세

　　대머리 아기 독수리는 오늘도 기분이 쓸쓸합니다. 부스스한 머리털이 몇 가닥 솟은 정수리는 모두에게 익숙한 놀림감입니다. 하루도 빠짐없이 당하는 처지이다 보니 자신의 신세가 처량하기까지 합니다.

　　남들보다 한 뼘은 더 큰 체구에 깃털 색도 다릅니다. 무엇보다 다들 정신 사납다고 하는 '대머리'가 문제예요. 햇볕이라도 좋은 날에는 번쩍이는 빛 때문에 모두들 눈살을 찌푸립니다. 하나같이 험상궂은 표정을 지으며 '그거 어떻게 안 되냐'며 아우성이지요. 좋다는 약을 발라보고 구하기 힘든 먹이도 사냥해봤어요. 그러나 아무런 소용이 없습니다. 고민 고민 끝에 말간 맨살이 눈에 띄지 않도록 진흙탕에 머리끝을 담가보았습니다. 그런데 웬걸요! 당당히 고개를 쳐든 순간 하늘도 무심하신지 우르릉 쾅쾅 사나운 비가 쏟아졌습니다. 진흙은 남김없이 씻겨 내려가고 아기 독수리의 머리는 다시 현란한 빛을 내쏩니다.

　　세월은 흘러 드디어 넓은 세상에 나가 운을 시험해볼 때가 되었습니

다. 남들보다 긴 날개를 휘휘 내저어 한달음에 여기를 벗어나고 싶어요. 마음을 굳게 먹고 먼 길을 떠난 대머리 아기 독수리는 온갖 고생을 합니다. 혹독한 겨울 추위에 오들오들 떨고, 아는 이 하나 없는 외로움에 마음이 사무칩니다.

그러던 어느 날이었어요. 푸른 하늘을 가르며 웬 독수리 떼가 다가왔습니다. 만화에서 봤던 독수리 오형제도 이처럼 당당하지는 못할 거예요. 무엇보다 반가운 것은 독수리들의 정수리가 내쏘는 강한 광선입니다. 그들도 자신과 같이 정수리가 훤합니다. 빈약한 털 몇 오라기가 성글게 나 있을 뿐입니다. 와락 반가운 마음이 앞섭니다. 같은 대머리 독수리임에 틀림이 없어요. 귓가에서 천둥이 울리듯 대머리 아기 독수리는 큰 깨달음을 얻습니다. 그동안 받은 설움이 눈 녹듯 사라집니다. 이제 그리운 가족의 품에 안긴 대머리 아기 독수리는 행복의 참뜻을 가슴 깊이 느낍니다.

재미있게 읽었나요? 안데르센의 동화 『미운 오리 새끼』를 살짝 바꿔봤어요. 이야기의 큰 틀은 놔둔 채 주인공을 다르게 했지요. 장난기가 발동하여 이야기에 재미를 더하려고 애를 써봤답니다.

새로운 이야기를 만드는 건 참 재미있는 일입니다. 하지만 이야기를 처음부터 전부 지어내는 것은 어려울 테니 우선 익숙한 이야기를 발판으

로 삼아보세요. 이를테면 『성냥팔이 소녀』를 발판으로 삼아 '군고구마 소년'이라는 새로운 이야기를 만들어보는 겁니다. 이야기를 쓰기 전에 우선 두 이야기의 비슷한 점을 생각해볼까요?

　먼저 계절이 '겨울'이라는 점이에요. 유난히 추운 날씨에 눈까지 내립니다. 가족끼리 오순도순 모여 앉아 정성껏 차린 음식을 나눠 먹는 한 해의 마지막 날입니다. 형편이 어려운 이들은 따뜻함이 더욱 간절해지는 시기입니다. 가여운 성냥팔이 소녀는 추운 밤거리를 헤매고 있어요. 신발을 잃어버린 채 작고 여린 몸을 감쌀 두꺼운 외투와 털장갑도 없습니다. 오들오들 떠는 성냥팔이 소녀를 꼭 껴안아주고 싶어요. 그 작은 몸에 온기를 나누어주고 싶어요.
　성냥팔이 소녀와 군고구마 소년은 둘 다 가난합니다. 추운 밤에도 성냥과 군고구마를 팔아야 합니다. 하지만 눈이 오는 밤거리를 사람들은 바쁘게 스쳐 갑니다. 한 가지 마음에 위안이 되는 것은 성냥과 군고구마 둘 다 따뜻하다는 거예요. 성냥팔이 소녀는 성냥을 하나씩 밝힐 때마다 크리스마스 트리와 맛있는 음식, 보고 싶은 할머니를 만날 수 있어요. 군고구마 소년도 군고구마를 하나씩 꺼낼 때마다 갖고 싶은 것들이 불빛에 비쳐 아른거립니다.
　그렇다면 이제부터 두 이야기의 다른 점을 생각해봐야 합니다. 다른 점

을 무엇으로 할지에 따라 전혀 다른 이야기가 될 수 있어요. 예를 들어 성냥팔이 소녀는 결국 비참한 최후를 맞지만 군고구마 소년 이야기는 행복한 결말로 끝날 수 있습니다. 성냥팔이 소녀를 도와주지 못한 안타까움 때문일까요? 군고구마 소년이 행복한 모습을 보여주었으면 하는 마음이 큽니다.

결국 어떻게 이야기를 끝맺느냐는 여러분의 몫입니다. 원래의 이야기와 다른 점을 생각해봅시다. '남다른 다른 점'을 생각해내느냐가 군고구마 소년 이야기를 독창적인 작품으로 탄생시킬 수 있는 관건이 됩니다.

내가 생각하는 다른 점은?

--------------------------------------------------

--------------------------------------------------

--------------------------------------------------

--------------------------------------------------

--------------------------------------------------

다른 점을 생각해냈으면 머릿속으로 성냥팔이 소녀와 군고구마 소년의 모습을 떠올리며 이야기를 시작해보세요. 글로 쓰면 좋겠지만 친구들

이나 동생에게 그냥 이야기를 해주어도 됩니다.

비슷한 점이 있는 이야기들을 서로 엮으면 이야기 만들기가 그리 어렵지 않아요. 한 친구는 '꿀벌'과 세상에서 가장 작은 새인 '벌새'가 얽히고 설킨 흥미진진한 이야기를 꾸며봤다고 합니다. 이야기의 주요 내용은 벌새가 엄청난 먹보이기 때문에 일어나는 소동이라네요. 꿀벌과 벌새는 둘 다 부지런하지만 벌새는 못 말리는 먹보거든요.

비슷한 점을 찾아 이야기를 상상하는 재미는 그림에서도 빼놓을 수 없

그림 2
「계단을 내려오는 파렴치한」,
『더 이브닝 선The Evening Sun』지에 실린 시사만화

그림 1
마르셀 뒤샹, 「계단을 내려오는 누드 2」, 캔버스에 유채,
147×89cm, 1912, 필라델피아 미술관

습니다. 아래의 그림들을 함께 살펴봅시다.

그림 1은 20세기 현대미술에 있어 가장 영향력 있는 개척자 중 한 명인 마르셀 뒤샹의 「계단을 내려오는 누드 2」입니다. 사람의 몸과 기계가 합체된 인조인간이 계단을 내려오고 있습니다. 계단을 내려올 때 어디에선가 '뚜드드드……' 기계음이 새어나오고 몸 어디에선가 붉은빛이 깜박이는, 언젠가 비디오로 빌려본 '마징가 Z'라는 만화 영화에 나오는 여자 로봇을 꼭 닮았습니다.

여자 로봇은 계단을 한 걸음 한 걸음 내려옵니다. 걸음을 내딛을 때마다 걸음과 걸음이 서로 이어집니다. 몸을 움직이는 동안 걸리는 시간이 동작으로 드러납니다. 시간과 시간에 따른 움직임이 그림에 낱낱이 기록됩니다. 시간이 흐르듯이 기계 인간의 움직임은 끊이지 않고 계속 이어집니다. 움직임이 이어지기 때문에 수많은 기계 인간들은 화면에 동시에 존재합니다.

그림 2는 뒤샹의 그림을 익살스럽게 따라한 시사만화입니다. 제목은 「계단을 내려오는 파렴치한」입니다. 우리는 이야기 만들기를 통해 비슷한 이야기인데 다른 부분을 돋보이게 하는 법을 살펴봤습니다. 이 그림에서 '계단을 내려온다'는 부분은 그림 1과 공통점입니다. 하지만 다른 점은 계단을 내려오는 이가 '파렴치한'이라는 겁니다. 파렴치한은 '염치를 모

르는 뻔뻔스러운 사람'을 뜻하는데, 이 그림의 파렴치한은 염치가 없는 데다 아주 활동적인 사람인 듯합니다. 화가는 그림 1과 마찬가지로 일정한 시간이 흘러가는 동안 벌인 파렴치한 행동들을 쭉 이어서 그렸습니다. 1분 1초가 아까운 듯, 그는 파렴치한 행동을 끊이지 않고 합니다. 눈코 뜰 새 없는 파렴치한 행동 사이사이 때로는 모자가, 때로는 알 수 없는 물건들이 밖으로 튀어 나갑니다. 마치 흥부네 집 아이들처럼 옷감이 부족해서 커다란 천을 뒤집어쓴 듯합니다. 천 아래엔 자질구레한 파렴치한 행동들이 한 묶음으로 빼곡합니다. '바쁘다 바빠!'를 외치는 파렴치한은 일인 다역을 너끈히 소화합니다. 화면에는 수많은 파렴치한들이 쉬지 않고 소동을 일으킵니다.

정지된 순간이 아닌 일정한 시간이 지나는 동안의 사건이 화면에 등장하였습니다. 바야흐로 그림은 왁자지껄한 이야기를 쏟아냅니다. 파렴치한이 벌인 소동 끝에는 어떤 일이 벌어질까요? 결국 사람들이 그를 흉보거나 멀리하게 될 것입니다.

이야기를 꾸며내는 일은 상상력을 키워줍니다. 하나의 이야기에서 다른 이야기로 넘어가면, 새로운 이야기는 상상의 날개를 달고 훨훨 날아오릅니다. 이야기를 만들면서 재미를 양념 삼아 솔솔 뿌릴 수도 있습니다. 양념을 뿌리면 이야기는 색다른 맛을 냅니다. 친구가 만든 이야기를 듣기

도 하고 스스로 만들어보기도 하면서 점차 그럴듯한 이야기, 앞뒤가 맞는 이야기를 가릴 수도 있습니다.

그림에서 아이디어를 얻어 새로운 그림을 그리는 일 역시 창의적인 일입니다. '상상력 키우기'는 그리 어려운 일이 아닙니다. 이미 있는 이야기를 읽고, 또 그림을 보고 나만의 작품 만들기에 도전해보세요. 여러분도 웃음을 주는 예술가가 될 수 있답니다.

세 번째 여행

마음이 말하는 소리를
들으러 떠나요

눈에 비친 풍경은 내 마음의 풍경입니다. 마음에 따라 풍경이 달라집니다. 고흐는 그림을 꿈꾸어

본 후에 그 꿈을 그림으로 그린다고 말했습니다. 마음의 소리에 귀를 기울여보세요. 그리고 내 마

음을 닮은 그림을 그려봅시다.

# 네모 말고,
# 동그란 주말을
# 보내요

"자연은 원통, 원뿔, 원추로 이루어졌다.

_폴 세잔(화가)

달력의 빨간 날은 내 마음대로
쓸 수 있는 자유시간이 많은 휴일입니다. 학교 가는 날엔 할 수 없었던 놀
이들을 하거나, 학교 급식이 아닌 엄마가 만들어주신 맛있는 음식을 먹을
수 있고, 늦잠도 잘 수 있습니다.

그런데 그 금쪽같은 시간에 주로 '네모'만을 상대하는 친구들이 있습
니다. 그들 중 한 친구의 주말을 들여다볼까요? 그 친구는 대개 컴퓨터
게임을 하며 낮시간을 보냅니다. 네모난 모니터를 보며 정사각형의 버튼
이 알알이 박힌 네모난 자판을 쉴 새 없이 두드리죠. 네모난 전자시계의

숫자가 여러 번 바뀌면 또 다른 네모를 만나러 갑니다. 이번 네모는 좀 더 큰 네모입니다. 하얗고 키가 큰 네모난 문을 열면 차가운 냉기가 쏟아져 나옵니다. 네모난 컴퓨터를 상대하느라 말랐던 목을 축이고 그밖에 입맛을 당기는 이것저것을 끄집어냅니다.

갈증을 풀고 새로이 에너지를 충전한 그 친구는 예정된 다음 네모로 이동합니다. 이번 네모는 컴퓨터와 닮았지만 좀 더 다양한 그림을 보여줍니다. 손안에 쏙 들어오는 조그만 네모를 큰 네모에 갖다 대면 그림이 싹싹 바뀝니다. 그중 제일 나은 그림을 골라 네모 앞에 몸을 쭉 펴고 눕습니다. 네모 안의 그림은 정신없이 바뀌고 소란스런 말을 내뱉습니다. 네모 앞에 편안히 누운 그의 모습은 마치 길게 늘인 네모의 그림자 같습니다.

여기 휴일의 네모 본능을 가진 그 친구 못지않게 네모를 사랑하는 화가가 있습니다. 「색면들의 구성 제3번」이란 제목의 그림을 그린, 피에트 몬드리안입니다.

화면에는 흰 바탕을 배경으로 옅은 빛 색면들이 리듬에 맞춰 조용히 흔들리고 있습니다. '엄격함'과 '질서정연함'으로 유명한 몬드리안의 작품답지 않게 부드러운 분위기를 가진 그림입니다. 후기 작품에서는 검은 선으로 화면을 수평과 수직으로 나누고 빨강과 노랑, 파랑을 주로 사용하게 됩니다.

마음이 말하는 소리를
들으러 떠나요

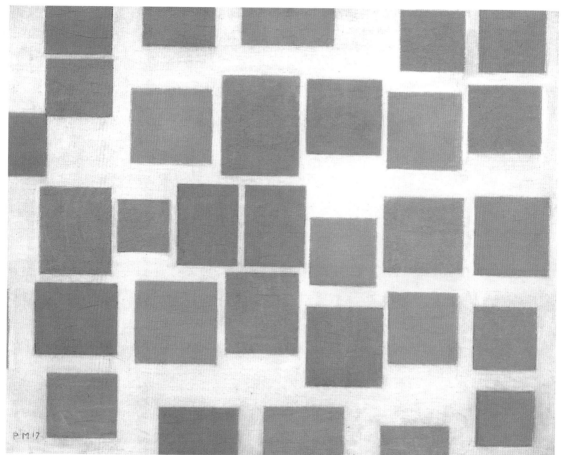

피에트 몬드리안, 「색면들의 구성 제3번」, 캔버스에 유채, 48×61cm, 1917, 헤이그 헤멘테 미술관

## 그림 철학자를 소개합니다

### 피에트 몬드리안(Piet Mondrian, 1872~1944)

네덜란드 출신의 몬드리안은 20세기 디자인의 전 분야에 지대한 영향을 미칩니다. 그는 사물의 겉모습 뒤에 본질이 숨어 있다고 믿었습니다. 미술가의 목적은 그 숨겨진 본질을 드러내는 것이라고 여겼지요.

몬드리안은 수평과 수직선, 3원색 그리고 검정과 하양, 회색의 기본 조형요소를 이용하는 '신조형주의' 라는 추상미술의 창시자입니다. 그의 작품은 기하학적이며 강렬한 느낌을 줍니다.

「빨강, 노랑, 파랑의 구성」(1929)과 「브로드웨이 부기우기」(1942~43) 등이 널리 알려져 있으며 그의 작품은 현대의 건축과 도시계획에 관한 이론에도 영향을 주었습니다.

몬드리안은 이 세상의 모든 사물들을 낱낱이 파고 들어가 단순하게 만들면 그 본질에 다다를 수 있다고 믿었습니다. 그리고 그 본질은 수평선과 수직선, 그리고 원색으로 표현할 수 있다고 생각했지요. 그 결과 몬드리안의 그림은 일렬로 선 대도시의 건물들처럼 반듯하고 명쾌합니다. 또 한편으로는 딱딱하고 사람의 온기가 느껴지지 않습니다.

'네모 본능'으로 휴일을 보낸 친구는 네모 세 개를 차례로 돌며 세모를 만들어냅니다. 세모 역시 의미가 있습니다.

그럼 이제 '세모' 이야기를 해볼까요? 세모는 뾰족합니다. 세 개의 뾰족한 꼭짓점을 가지고 있습니다. 끝이 뾰족하니 그 뾰족한 끝으로 누군가를 찌르게 됩니다. 둥글둥글하게 어울리지 못합니다. 우리 속담에 '모난 돌이 정 맞는다'는 말이 있지요. 남들과 잘 어울리기 위해서는 모난 부분을 둥글게 해야 합니다.

그러나 어딘가 모난 부분이 있다는 것은 눈에 잘 띈다는 의미도 되지요. 그래서 세모는 특별합니다. 평범한 것들과는 다릅니다. 주로 뭔가 특별한 의미를 부여하고 싶을 때 세모가 등장합니다. 그래서인지 이집트의 피라미드나 교회의 첨탑은 모두 세모난 모양을 하고 있습니다. 죽은 후의 세상을 준비하는 특별한 건물인 피라미드와 하느님을 섬기는 교회는 모두 중요한 의미를 가지고 있습니다. 따라서 평범한 네모가 아닌 하늘로

마음이 말하는 소리를
들으러 떠나요

높이 솟은 뾰족한 세모여야 합니다.

우리 주변에서 세모를 찾는 것은 생각보다 어려운 일입니다. 세모가 어떤 의미를 갖는지 떠올리면 그럴 법도 하다는 생각이 듭니다. 세모가 등장하는 이유는 지금까지와는 다른 특별함을 내세우고 싶기 때문이지요. 이를테면 '삼각 김밥'이 그렇습니다. 김밥은 당연히 동글동글한 원기둥 모양입니다. 그러니 삼각 김밥은 처음 등장할 때 그 모양만으로도 화제가 되었습니다. 원래 주먹밥 출신인 삼각 김밥은 모양이 독특하고 먹기가 편해 인기가 있습니다.

특별한 의미를 가지는 세모를 더 찾아볼까요? 생일 파티에서 생일을 맞은 주인공 친구가 쓰는 모자도 끝이 뾰족한 '고깔모자'입니다. 그 역시 여러 친구들 중에서 주인공이 가장 특별하기 때문에 눈에 띄도록 세모를 택했습니다.

오른쪽 그림은 샤갈의 「대회전 관람차」입니다. 1889년, 프랑스혁명 100주년을 기념하여 파리에서는 만국박람회가 열렸습니다. 그 박람회장에 세운 거대한 회전 관람차와 에펠탑을 그린 그림입니다.

에펠탑은 높이가 약 300미터에 이릅니다. 이전에 세워진 가장 높은 건물의 높이보다 2배나 큰 훤칠한 키를 자랑합니다. 탑을 세운 후 40년 동안이나 세계에서 가장 높은 탑이었다고 합니다. 프랑스의 수도 파리에 가

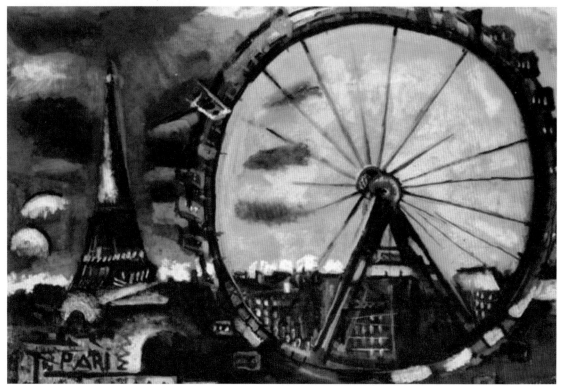

마르크 샤갈, 「대회전 관람차」, 캔버스에 유채, 65×92cm, 1911~12, 개인 소장

그림 철학자를 소개합니다

### 마르크 샤갈(Marc Chagall, 1887~1985)

러시아 태생의 유대인인 샤갈은 러시아와 유대의 민속신앙과 성서 이야기를 주로 화폭에 담았습니다.
그는 제1차 세계대전 후 파리에서 작업하던 외국인 화가들의 모임인 에콜 드 파리의 대표적인 화가로서 소박하고
독창적인 작품 세계를 보여주었습니다. 생의 기쁨과 평화의 메시지를 밝고 경쾌한 색채를 통해 전했습니다.
그의 작품에는 중력에서 벗어난, 하늘을 나는 연인과 곡예사와 광대, 동물 등이 등장합니다.
신비롭고 환상적인 꿈을 보여주는 샤갈의 그림은 보는 이를 낭만적인 상상의 세계로 이끌어갑니다.
「바이올리니스트」(1912~13), 「도시 위에서」(1914~18) 등의 작품이 유명합니다.

면 어디에서나 에펠탑을 볼 수 있다고 하지요. 그런데 어마어마한 높이의 이 강철탑은 하늘을 찌를 듯이 높이 솟은 세모입니다. 에펠탑은 파리를, 그리고 프랑스를 상징하는 뜻깊은 건물로 우뚝 서 있습니다.

이 그림에서 에펠탑이 역사적인 의미를 갖는 특별한 건물이라면 그 옆에는 커다랗고 둥근 회전 관람차가 있습니다. 회전 관람차는 사람들에게 볼거리를 제공하기 위해 에펠탑 주변 광장에 만들어졌습니다. 회전 관람차에는 사람들을 실을 바구니가 쪼르륵 달렸습니다. 사람들은 회전 관람차에 앉아 파리의 새로운 명물, 에펠탑을 감상하고 파리 시내를 둘러봅니다. 돌아가는 회전 관람차에서 에펠탑과 탁 트인 파리 시내를 내려다보는 짜릿함은 그야말로 환상적이겠지요!

파리에서 가장 높은 건물인 에펠탑은 당당한 자태로 발밑을 굽어보고 있습니다. '그 누가 나보다 높으랴' 하고 외치는 듯한 에펠탑의 솟은 머리는 하늘 높은 줄 모르고 고고합니다. 하늘 아래 제일 특별한 건물이라 온 도시를 발아래에 둡니다. 반면 회전차는 사람들을 모아 싣고 둥글게 둥글게 즐거운 동그라미를 그립니다. 둥근 바퀴에 몸을 실은 사람들은 부드러운 원을 그리며 하늘을 나는 기쁨을 함께 누립니다.

주말이면 네모 본능을 실현하고 있던 그 친구는 요즘도 어김없이 세개의 네모를 오가며 세모를 그리고 있을까요? 각각 세 개의 뾰족한 꼭짓

점과 날카로운 모서리를 만들며 세모난 에펠탑 마냥 홀로 시간을 보내고 있지는 않을까요? 회전 관람차의 즐거운 동그라미와는 사뭇 다른 각진 외로움을 스스로도 알아채지 못하는 건 아닌지 모르겠습니다.

여러분도 한번 생각해보세요. 단지 기계일 뿐인 네모들을 상대하느라 점차 자신을 잃어버리고 그 언저리를 맴맴 돌고 있지는 않나요? 일주일 동안 시달리느라 피곤하고 귀찮아서 컴퓨터와 TV라는 네모가 이끄는 대로 그냥 끌려다니지는 않나요? 그렇게 네모들만을 상대하는 데 익숙해지면 점차 홀로 뾰족한 세모를 그리게 됩니다. 둥근 얼굴을 서로 마주하고 둥글게 모여 앉아 '하하하' 둥근 웃음을 짓지 못합니다.

사람들과 따뜻함을 나누고 살가운 정을 쌓기 위해서는 네모도 세모도 아닌 동그라미를 그려야 합니다. 함께 둘러앉아 동그란 원을 그리고 모나지 않은 마음을 주고받아야 합니다.

마음이 말하는 소리를
들으러 떠나요

# 눈을 들어
## 두려움과
## 마주해보세요

:해가 지는 것을 보면 나는' 오싹해지네.
_에드바르 뭉크(화가)

아침부터 하늘이 어두운 잿빛
입니다. 유난히 기분이 축 처지는 날이 있지요. 무슨 특별한 일이 있는 것
도 아닌데 다 귀찮고 자꾸 웅크리고만 싶은 그런 날. 잠자리에서 뭉그적
거리고 있는데 아니나 다를까 엄마가 큰 소리로 '빨리 일어나라'라며 재
촉하십니다. 간신히 무거운 몸을 일으켜 세수하고 옷 갈아입고 아침을 먹
는 둥 마는 둥 하고 집을 나섰습니다. 학교에 가니 아침보다 하늘이 한층
더 내려앉아 있습니다. 마치 찡그린 표정의 누군가와 얼굴을 맞대고 있는
느낌이에요. 맑은 날씨가 기분을 둥둥 띄운다면 찌푸린 하늘은 마음을 무

겁게 가라앉힙니다. 시간이 지날수록 잿빛이 점점 어두워지더니 금방이라도 터질 것 같이 화난 얼굴이 되었습니다. 저러다 돌연 화통을 터뜨린 다음 무지막지한 빗줄기를 퍼붓지나 않을까요. 날씨 때문인지 평소 끼리끼리 모여 쉬는 시간마다 수다를 떨던 친구들마저 웬일인지 조용합니다.

1교시는 국어 시간입니다. 선생님도 오늘따라 기운이 없어 보이십니다. 가라앉은 분위기에서 한참을 그렇게 수업을 했나 봅니다. 갑자기 한 친구가 손을 번쩍 들었습니다.

"선생님! 날씨도 영 그런데 무서운 얘기 해주세요!"

친구의 말이 끝나자마자 다른 아이들도 너도나도 무서운 얘기를 해달라고 조르기 시작합니다. 반 분위기가 돌연 활기를 띱니다. 마지못해 이야기보따리를 연 선생님 말씀을 실감나게 듣기 위해 모두들 일사불란하게 움직였습니다. 기다렸다는 듯 '우르릉 꽝꽝' 요란한 소리와 함께 비바람이 몰아쳐 음향효과를 더합니다. 창밖을 커튼으로 가리고 불도 껐습니다. 어두컴컴한 교실에서 다들 숨을 죽이고 선생님 얼굴을 바라봅니다. 다음은 선생님께서 실제로 겪은 은근히 무서운 이야기랍니다.

밤 12시를 알리는 자명종이 울릴 무렵이었지. '째깍 째깍' 초침이 달음박질치는 소리가, 귓가에 울리는 것 같았어. 왠지 불길한 밤이었어. 얼른 집에 가고 싶어 조급한 마음이었던 것 같기도 하고. 스산한 바람이

마음이 말하는 소리를
들으러 떠나요

거리를 한바탕 휩쓸고 물러나더니 다시 차가운 기운을 몰고 오더구나.

  그날은 당직을 서느라 밤늦은 시각에 학교를 나섰지. 한참을 서성이다 운 좋게 택시를 타고 막 집 근처에 도착한 참이었어. 건널목에서 신호가 바뀌기를 기다리는데 그날따라 신호등 불빛이 어두운 핏빛을 닮았다는 생각이 자꾸 들더구나. 게다가 지루하리만치 오래도록 신호가 바뀌지 않는 거야. 드디어 건널목에 발을 들여놓는 순간이었어. 뒤다시피 빠른 걸음으로 검은 우산 두 개가 다가왔지. '뭐가 그리 급한가?'라고 생각하며 고개를 돌리는 순간, 두 여인의 뚝같은 옆모습이 동시에 눈에 들어왔단다. 둘 다 백지장처럼 흰 피부에, 어깨까지 긴 머리카락을 늘어뜨렸었어. 그리고 어느새 사라져버린 뒷모습…… 같은 옷을 하얀색과 검은색으로 색깔만 다르게 입었더구나. 어깨까지 흘러내린 긴 머리카락이 얼굴을 덮을 듯 말 듯해서 혹시 '귀신이 아닐까' 하는 생각에 다시 고개를 돌릴 수조차 없었지. 순간 온몸에 소름이 돋았어. 뚝같이 생긴 여인 둘이 옷 색깔만 다르고 모든 것이 같다니! 게다가 그들이 공중에 떠 있는 것처럼 보인 것은 나만의 착각이었을까?

  학창 시절 날씨가 궂은 어느 날, 선생님이 들려주셨던 이 이야기가 오래도록 잊히지 않습니다. 사실 그렇게 무서운 이야기도 아니었는데 말이에요. 밤 12시의 스산한 밤, 같은 머리 모양, 같은 얼굴에 흑색과 백색의

옷을 입은 두 여인은 누구였을까요? 의문이 풀리지 않아 더 오래 기억에 남았는지도 모릅니다. 두 여인은 자연스럽게 뭉크의 그림을 떠오르게 합니다. 뭉크의 그림은 당시 느꼈던 두려움의 정체를 어렴풋이 짐작할 수 있게 해줍니다.

다음 장에 볼 그림의 제목은 「숲으로 II」입니다. 뭉크의 그림은 풍경을 통해 화가의 강렬한 감정을 드러냅니다. 하늘은 청명한 푸른빛이에요. 그에 반해 나무를 나타내는 흰 선들을 제외하고 숲은 하나의 검은 덩어리처럼 보입니다. 숲이 하늘과 맞닿은 부분은 불꽃같이 이글이글 타오르고 있어요. 서로 머리를 맞대고 핏빛 어린 숲을 향해 나아가는 두 인물은 알 수 없는 불안감을 줍니다. 긴 머리를 풀어헤치고 뒷모습을 보인 채 둘은 하나인 듯 서로 묶여 있어요. 이들이 숲에 다다르면 그 모습 그대로 시커먼 어둠 속으로 빨려 들어갈 것 같습니다.

이 그림을 그린 뭉크는 노르웨이의 화가입니다. 그가 어릴 때 그의 어머니가 병으로 세상을 떠났습니다. 그리고 같은 병으로 누이마저 일찍 목숨을 잃었지요. 게다가 그 역시 심각한 병에 걸려 죽을 뻔했습니다. 어린 시절의 고통스런 경험은 두려움이라는 마음의 병이 되었습니다. 뭉크의 그림은 병과 죽음에 대한 공포, 살아가는 것에 대한 공포를 담는 그릇이었어요. 마음속 두려움은 그림이 되어 보는 이에게 오싹한 느낌을 줍니

마음이 말하는 소리를
들으러 떠나요

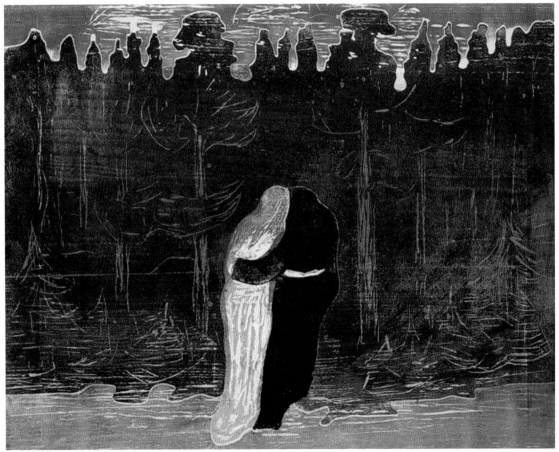

에드바르 뭉크, 「숲으로 II」, 목판화, 50.4×64.7cm, 1915, 노르웨이 뭉크 박물관

## 그림 철학자를 소개합니다

### 에드바르 뭉크(Edvard Munch, 1863~1944)

노르웨이의 화가 뭉크는 굽이치는 선이 화면 전체를 감도는 「절규」(1893)로 유명합니다. 다리 위의 인물이 내지르는 비명은 두려움과 불안 등 내면의 동요를 드러냅니다. 그는 다섯 살 때 어머니를 여의고 열네 살 때 누나가 죽는 등 연이은 가족의 비극을 경험합니다. 이후 죽음과 병의 이미지는 그림의 중요한 주제로 등장합니다. 그는 정신의 공허함과 고통을 겪는 인물들을 강렬한 색채로 그렸습니다. 그리하여 뭉크의 그림은 특유의 암울한 분위기로 가득합니다. 그림의 소재 역시 병든 소녀나 살인자, 흡혈귀 등 어둡고 고통스런 것으로 색채에 상징적인 의미를 담아 표현했습니다. 대표작으로는 「사춘기」(1895), 「마돈나」(1895~98) 등이 있습니다.

다. 하지만 뭉크 자신은 그림을 그리면서 오히려 편안한 기분이 되었다고
해요.

> 깊은 절망에 빠져 있을 때조차
> 그림을 그리면 마음을 가라앉히는 평화가 나를 감싼다.
> 그림을 그리기 시작하는 순간,
> 모든 악한 것들이 내게서 떠나가는 것처럼……

　뭉크가 쓴 편지의 한 구절입니다. 살아가는 동안 그가 두려워했던 모
든 것들은 카메라에 담긴 풍경처럼 고스란히 그림으로 모습을 드러냈습
니다. 마치 악몽을 함께 꾸는 듯 그림을 보는 이들은 그림을 통해 뭉크의
두려움을 느낄 수 있어요. 그 안에는 나의 두려움도 녹아들어 있습니다.
그러나 여기 두려움을 피하지 않고 이겨내는 방법이 있습니다. 뭉크의 그
림을 이해할 수 있다면, 그가 처한 상황을 되짚어 볼 수 있다면 말입니다.
뭉크의 어린 시절을 떠올려보세요. 그림에 등장한 한 쌍의 여인들이 뭉크
의 어머니와 누이가 아닐까 하고 짐작할 수 있습니다. 그림의 내용에 공
감하게 되면 두려움은 차차 가라앉습니다. 이제 좀 더 차분한 마음으로
생각을 가다듬을 수 있을 거예요.

겁에 질려 도망가지 않고 두려움과 맞닥뜨려야 하는 순간이 있습니다. 이 세상에는 어떤 것을 제대로 모르기 때문에 생기는 두려움도 있기 때문입니다. 이를테면 지구가 둥글다는 사실을 알기 전에 사람들은 먼 바다를 항해하는 것을 두려워했습니다. 배가 지구 끝에 다다르면 거대한 폭포에 빠져 목숨을 잃는다고 생각했거든요. 그러나 지구가 둥글다는 사실을 알게 된 후로 지구 끝 벼랑에 대한 두려움은 사라졌습니다. 이런 종류의 두려움은 사실을 제대로 알기만 하면 더 이상 가질 필요가 없는 두려움입니다.

그런가 하면 우리에게 꼭 필요한 두려움도 있습니다. 건널목에서는 달려오는 차를 두려워해야 합니다. 시험에서 낮은 점수 받기를 두려워한다면 열심히 공부해야겠지요. 이런 경우에 두려움은 우리를 안전하게 지켜주는 든든한 보호자입니다.

꼭 필요한 두려움이든 그렇지 않은 두려움이든, 두려움의 원인을 알고 대처하는 방법을 찾으려는 노력은 필요합니다. 뭉크는 오랜 시간 동안 자신을 괴롭혔던 두려움에서 고개를 돌리지 않았습니다. 오히려 이에 맞서 싸우려는 듯 두려움을 밖으로 끄집어냈습니다. 마음속에 꼭꼭 숨기지 않고 그림으로 표현해낸 것이지요.

두려움에 빠져 허우적거리면 옳은 판단이 어려워져서 잘못된 생각을 하게 됩니다. 그래서 어리석은 행동을 하기 쉬워요. 또 자꾸 움츠러들어

넓은 세상을 향해 뻗어나갈 수 없습니다. 새로운 모험을 꿈꿀 수도, 미지의 세계를 여행할 수도 없어요. 우리에게 꼭 필요한 두려움은 빼고, 필요 없는 두려움일랑 떨쳐버리세요. 그러기 위해서는 두려움이라는 태풍의 눈을 마주보는 용기가 필요하답니다. 겁이 나지만 눈을 들어 나의 두려움을 찬찬히 살펴보세요.

'강한 사람이 살아남는 것이 아니라 살아남는 사람이 강한 사람' 이라는 말이 있어요. 뭉크에게 그림은 두려움과 싸워 살아남기 위한 최후의 수단이었습니다.

그림을 통해서 그는 강한 사람이 되었습니다. 그가 세상을 떠나고 오랜 시간이 지난 지금에 이르기까지 그림을 보는 이들이 오싹한 두려움을 느낄 정도로 말입니다.

마음이 말하는 소리를
들으러 떠나요

# 서로 다름을
## 인정해야 할 때가
### 있어요

:파랑은 빨강 때문에 더욱 두드러지지.
빨강이 없으면 파랑은 파랑답지 못해!
_아우구스트 마케(화가)

한쪽에는 뼈다귀가, 반대쪽에
는 생선가시가 달려 있습니다. 바로 개와 고양이를 위한 '껌'입니다. 만든
사람은 하나에 두 가지 용도를 겸할 수 있는 편리한 물건이라고 생각했을
까요? 그런데 정작 뼈다귀와 생선가시를 사이좋게 물고 있는 개와 고양
이의 모습이 영 그려지지 않습니다. 양쪽 끝을 무는 즉시 서로 으르렁거
리며 싸우게 될 개와 고양이의 험한 분위기만 떠오릅니다. 달라붙어 싸우
느라 껌이나 제대로 씹을 수 있을까요? 여차하면 싸움 붙이기용 껌이 될
것 같습니다. 길바닥에 들러붙은 껌같이 떨어지지 않고 무진장 싸우게 만

드는, 이름만 심심풀이 땅콩인 이 껌은 만든 이의 은근한 심술이 느껴지는 밉살스런 물건입니다.

그런데 개와 고양이는 도대체 왜 그렇게 서로를 미워할까요? 사이좋게 나란히 앉아 개는 뼈다귀를, 고양이는 생선가시를 질겅질겅 씹으면 오죽 좋겠냐만은 그런 일은 현실에선 여간해서 일어나기 힘든 일이겠지요.

개와 고양이가 만나기만 하면 싸우는 이유는 서로의 말이 다르기 때문이랍니다. 예를 들어 개가 꼬리를 흔드는 이유는 반가움을 표시하기 위해서입니다. 그런데 고양이가 꼬리로 바닥을 탁탁 치거나 신경질적으로 흔드는 건 정반대의 이유입니다. 초조하거나 긴장해서, 혹은 마음속 갈등 때문에 드러내는 행동입니다. 낯선 사람에게 안긴 고양이가 슬금슬금 시선을 피하면서 꼬리를 흔들어대는 경우가 대표적이지요.

또 개가 바닥에 드러누워 배를 보이는 것은 '무장해제'를 의미합니다. '난 당신을 믿어요. 당신은 절대 나를 해치지 않을 사람이지요' 라는 뜻입니다. 개는 상대방에 대한 굳은 믿음과 애정을 온몸으로 표현하는 것이지요. 반면 고양이가 드러누우면 앞발과 뒷다리까지 동원해서 본격적으로 싸움에 응하겠다는 의미입니다. '덤벼만 봐. 가만히 있지 않을 테니. 내 날카로운 발톱과 힘센 다리를 봐라. 험한 꼴을 당하고 싶으냐!' 하는 뜻이지요.

마음이 말하는 소리를
들으러 떠나요

몸으로 드러내는 언어가 이토록 다르다니, 이쯤되면 서로 사이가 나쁘다는 건 운명과도 같은 것 아닐까요? '애정표현'이 '정서불안'으로, '무장해제'가 '선전포고'가 되어 버린다면 개와 고양이의 관계가 바뀔 가능성은 전혀 없어 보입니다. 그러니 개와 고양이에게 앞서 본 그림과 같은 심심풀이용 껌을 던져준다면 무시무시한 싸움을 일으키는 결과를 불러올 뿐입니다. 개와 고양이가 사력을 다해서 싸우는 장면을 그린다면 오른쪽 그림을 닮았을까요?

마르크의 「싸우는 형태들」입니다. 화면 왼쪽에는 붉은 기운이, 오른쪽에는 짙푸른 기운이 맹렬히 움직여 서로 부딪히고 있습니다. 붉은 기운이 활활 타오르는 불꽃과 같다면, 푸른 기운은 소용돌이치는 물살과 같습니다. 두 개의 거대한 기운을 중심으로 각각의 주위를 비슷한 색깔들이 둘러싸고 있습니다. 붉은 기운에는 노랑이나 주황, 분홍 등이, 푸른 기운에는 검정과 암녹색 등이 마치 각자의 응원군같이 주변을 에워쌉니다.

붉은 기운과 푸른 기운은 서로 반대의 성격을 가지고 있습니다. 붉은 기운은 온도가 높고, 푸른 기운은 낮습니다. 또 붉은 기운이 불꽃이 타오르듯 밖으로 기세를 넓혀가고 있다면, 푸른 기운은 가운데로 파고듭니다. 그래서 붉은 기운은 밖을 향한 화살표가 되어 끝이 뾰족하고, 푸른 기운은 가운데로 쏠리면서 둥근 원을 그립니다.

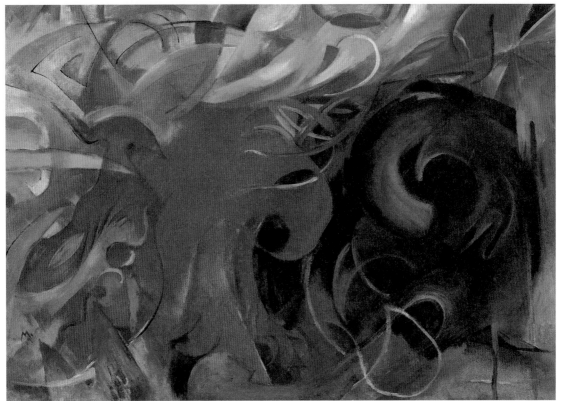

프란츠 마르크, 「싸우는 형태들」, 캔버스에 유채, 91.1×131.4cm, 1914, 뮌헨 주립 근대미술관

그림 철학자를 소개합니다

### 프란츠 마르크(Franz Marc, 1880~1916)

독일의 뮌헨에서 태어나 뮌헨 미술학교에서 공부하였습니다. 1907년, 프랑스의 파리로 여행을 가서
반 고흐의 작품을 보고 감명을 받아 이듬해 「렝그리스의 말」을 그립니다. 이후 '푸른 말'은 마르크가 평생에 걸쳐
즐겨 다룬 주제가 되었습니다. 1911년에는 W. 칸딘스키와 아우구스트 마케와 함께 청기사 운동에 참가합니다.
이들은 순수한 형태와 색채를 통해 그림에서 정신적인 면을 추구하였습니다. 마르크의 동물화에서
단순한 형태와 강렬한 색채로 그린 말과 소, 새 등은 자연과 생명력의 순수한 조화를 드러냅니다.
대표작으로는 「푸른 말 I」(1911)과 「티롤」(1914) 등이 있습니다.

두 기운이 충돌하고 있는 화면 중앙은 여러 색들이 서로 엉키면서 일대 혼란이 빚어집니다. 이 혼란의 와중에 튀어나온 파편과 같은 날카로운 선들이 화면 여기저기를 찌릅니다. 마치 '불과 물의 싸움'을 보는 것 같습니다. 한쪽이 다른 한쪽을 완전히 눌러야 끝이 나는 치열한 싸움이 끝없이 이어지고 있습니다. 상대를 이기려는 싸움이건만, 싸움이 지나치면 결국 둘 다 패하는 셈입니다. 지독한 싸움이 오래 가면 어느 누구도 안전할 수 없습니다. 이기기 위해 시작한 싸움이 모두 질 수밖에 없는 싸움으로 끝이 납니다.

이 그림은 제1차 세계대전을 앞둔 시기에 그려졌습니다. 당시 사람들은 세상에 대해 불만을 품고 뭔가 변화가 있어야 한다고 생각했습니다. 화가 역시 새로운 세계를 맞이해야 한다는 믿음을 가지고 있었습니다. 마침내 1914년, 제1차 세계대전이 일어나자 마르크는 신세계의 탄생을 앞당기기 위하여 군대에 들어갔으나 결국 전쟁터에서 목숨을 잃고 맙니다.

새로운 세계는 무지개와 함께 찾아옵니다. 샤갈의 「무지개, 신과 땅의 성스러운 약속」은 대홍수가 끝나고 노아의 방주가 땅에 닿았을 때의 이야기를 담고 있습니다. 하느님은 이 땅의 사람들에게 커다란 물로 인해 다시는 생명을 잃는 일이 없도록 하겠다는 약속을 내립니다. 바야흐로 무지개는 혼란과 고통의 시간이 막을 내렸다는 일곱 가지 색, '희망'입니다.

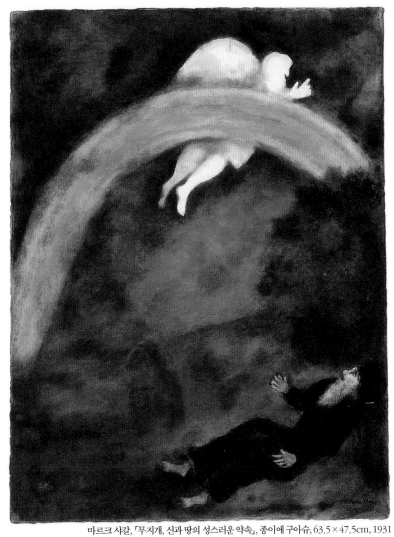

마르크 샤갈, 「무지개, 신과 땅의 성스러운 약속」, 종이에 구아슈, 63.5×47.5cm, 1931
니스 국립 메시지 성서 마르크 샤갈 미술관

아직 어둠에 잠긴 인간은 검은 하늘을 우러러보고 있어요. 하얀 빛의 천사가 하늘에 아름다운 휘장을 내다 겁니다. 무지개의 일곱 색은 모두 다르지만 함께 있으면 썩 잘 어울립니다. 아니 서로 다르기 때문에 더 아름답습니다. 달라서 나눌 수 있고 나누어서 조화를 이룹니다. 빨강이 주황으로, 노랑은 초록으로 나의 색이 아닌 다른 색이 되면서 작은 하나들이 모여 커다란 하나가 됩니다. 고운 무지개가 됩니다. 세상에는 다시 온갖 색들이 사이좋게 모여 사는 평화가 찾아왔습니다.

고양이와 개의 말이 정반대라도 '서로 다르다'는 사실을 안다면 다름이 미움으로 번지지는 않을 겁니다. 그런데 그 다름은 개나 고양이의 자리가 아닌 다른 자리에서 봐야만 알 수 있습니다. 내 자리에만 있으면 다른 이가 어떤지 살펴볼 넉넉한 마음이 들지 않기 때문이지요.

마르크의 「싸우는 형태들」에서 붉은 기운은 주황과 분홍 등과, 푸른 기운은 검정과 암녹색 등과 함께였습니다. 서로 비슷한 색들끼리는 오해가 생길 여지가 줄어듭니다. 어딘가 비슷한 점을 발견했다는 건 나와 다른 줄만 알았던 상대를 이해할 수 있는 실마리를 찾았다는 뜻입니다. 싸우느라 여념이 없던 두 기운이 마음을 열어 서로의 말에 귀를 기울이게 된다면 마르크의 그림은 어떻게 달라질까요? 아마도 붉은 기운과 푸른 기운 사이에 옅은 보라색이 살짝 모습을 드러내지 않을까요?

'보랏빛 기운'은 치열한 싸움이 끝날 수 있음을 알리는 '화해의 예감'입니다. 어디선가 보랏빛을 닮은 라일락 향이 은은하게 퍼져 나오는 것 같습니다.

# 분홍색 행복을 나누어 보세요

장미 축제가 열렸던 어느 놀이 공원에서 보낸 하루가 떠오릅니다. 분홍색 장미꽃들이 초여름의 영롱한 빛에 싸여 보석같이 반짝입니다. 눈부신 꽃잎들은 세상을 아름다운 빛으로 물들입니다. 꽃향기가 공기 중에 가득하고 온 세상은 꽃의 바다가 되어 장미의 물결이 일렁입니다.

여름날 눅눅한 공기에 목덜미가 끈적일 때 한순간 시간이 멈추었다가 다시 깨어나듯, '쏴아' 소리와 함께 한줄기 소나기가 시원하게 쏟아진다고 생각해보세요. 무더운 여름날 예고 없이 내리는 비는 축제와 같습니

다. 그 거센 물줄기를 보는 것만으로도 마음을 서늘하게 적십니다. 땅으로 일제히 꽂히는 빗줄기가 만든 선선한 바람이 상기된 얼굴과 뜨거운 대지를 식힙니다. 내리꽂는 빗줄기에 나무 그늘은 어느새 작은 섬이 되었습니다. 언덕 위에서 하늘을 우러르며 가지를 넓게 펼친 나무는 든든한 피난처입니다. 드디어 퍼붓는 빗소리를 제외하고는 세상이 다 멈추어버린 것 같은 고요한 순간이 옵니다. 뜨거운 열기가 식으면서 마음속 걱정거리가 사라져버렸습니다. 일시에 개운한 기분이 됩니다.

바람이 지나는 길목에 교회 하나가 서 있습니다. 창문이 활짝 열려 환한 빛과 싱그러운 바람을 안으로 들입니다. 예배가 끝나고 교회를 나설 무렵이면 상쾌한 바람이 부드러운 손길로 머리를 쓰다듬어 줍니다. 계절의 향내가 코끝에 아른거립니다.

지금 이야기한 세 가지 모두 저에겐 모두 꿈결 같은 순간들입니다. 어쩌다 한번 가질 수 있는 소중한 시간들이지요. 어쩌면 그다지 강렬하지 않아 낱낱이 떠오르지 않을 수도 있고, 단번에 우리를 사로잡을 만큼 인상적이지 않을지도 모릅니다. 하지만 세 가지 기억 모두, 떠올리면 옅은 장밋빛이 흘러간 시간의 곁에 가만히 스미는 행복한 순간입니다.

이번에 우리가 함께 볼 그림은 폴 시냐크의 「마르세유의 항구」입니다. 시냐크는 여름이 되면 도시를 떠나 프랑스 해변의 아름다운 풍경을 담곤

마음이 말하는 소리를
들으러 떠나요

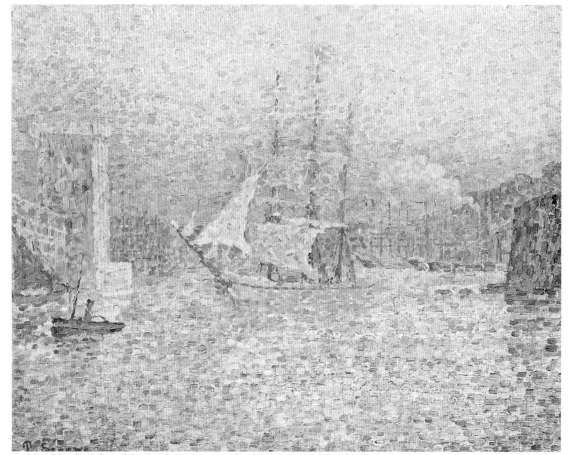

폴 시냐크, 「마르세유의 항구」, 캔버스에 유채, 46×55cm, 1907, 상트페테르부르크 에르미타슈 미술관

## 그림 철학자를 소개합니다

### 폴 시냐크(Paul Signac, 1863~1935)

원래 건축가가 되겠다는 꿈을 품었던 시냐크는 1884년, 〈앙데팡당〉 전시회에서 쇠라를
만나면서 그의 색채 이론과 체계적인 작업 방식에 매혹됩니다. 〈앙데팡당〉 전은 별도의 심사 없이 누구나
자유로이 전시할 수 있는 진보적인 성향의 전시회였습니다. 쇠라의 영향을 받으면서 시냐크는 물감을 찍어
네모난 점들로 화면을 구성하는 점묘법을 이용하여 실험적인 그림을 그립니다. 쇠라와 시냐크가 주축이 된
신인상주의의 목적은 빛과 색채의 조화를 최대한 드러내는 것이었습니다. 시냐크는 섬세한 색점들로 색의
대비를 강조하고 엄격한 구성을 강조하였습니다. 바다를 많이 그렸던 시냐크의 풍경화는 화면에 모자이크같이
점점이 박힌 색점들 때문에 추상적인 무늬처럼 보입니다. 그리하여 그의 화면은 장식적인 특성이 두드러집니다.

했습니다. 색점을 나란히 찍어 완성한 이 그림에서 물감은 색유리 조각처럼 화면에 알알이 박혀 반짝입니다. 화면 중앙에는 커다란 돛단배가, 뒤편에는 증기선이 연기를 뿜으며 유유히 지나갑니다.

화면 왼쪽으로는 사람이 탄 작은 배가 분홍 물결에 그림자를 드리우고 있어요. 화가는 종종 배를 타고 바다를 여행했다고 합니다. 단지 바라보는 것에 그치는 것이 아니라 풍경에 섞여든 화가는 직접 바다를 여행하며, 그의 그림 속 남자처럼 분홍 물결에 마음을 맡겼을까요?

작은 배가 떠 있는 풍경의 분홍색은 화가의 마음을 드러냅니다. 마르세유는 프랑스 남부의 항구 도시입니다. 일 년 내내 화창하고 온화한 날씨의 고장이라고 해요. 바다에 조그만 배 한 척을 띄우고 맑은 하늘 아래 가벼운 파도에 몸을 실은 이의 마음은 어떨까요? 그 느긋한 마음도 어쩌면 그 주변을 닮은 장밋빛 아닐까요? 화면 왼쪽의 작은 배에서 시작된 장밋빛 행복이 그림 전체로 퍼져나갑니다.

다음은 샤갈의 「산책」이란 그림입니다. 샤갈의 아내인 벨라는 샤갈의 친구이자 연인으로서, 또 상상력의 원천으로서 그의 그림에 중요한 역할을 했습니다. 이 그림에서 샤갈은 사랑하는 아내와 함께 즐거운 산책길에 오릅니다. 짙은 장밋빛 옷을 입은 아내와 손을 잡고 녹색 길을 걷던 샤갈은 아이가 풍선을 하늘 높이 올리듯이 아내를 자랑스레 하늘로 날아오르

마음이 말하는 소리를
들으러 떠나요

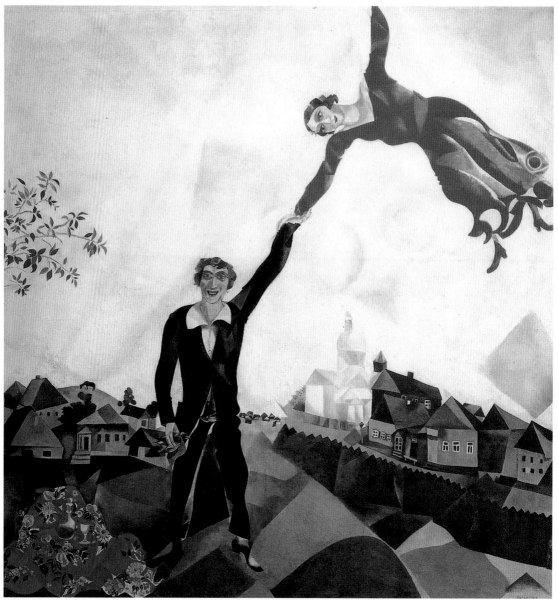

마르크 샤갈, 「산책」, 캔버스에 유채, 170×163.5cm, 1917~18, 상트페테르부르크 에르미타슈 미술관

게 합니다. 아내는 하늘을 날고 화가는 활짝 웃음을 지을 만큼 두 사람은 행복합니다.

프랜시스 호즈슨 버넷의 『비밀의 화원』이란 책을 보면 말라버린 줄 알았던 장미 정원을 되살리는 이야기가 나옵니다. 고집불통에 제멋대로였던 주인공 메리는 정원을 가꾸면서 발그레한 복숭앗 빛 뺨을 가지게 됩니다. 마침내 비밀의 화원은 장밋빛을 되찾고 메리는 자연을 사랑하는 건강하고 행복한 소녀가 됩니다. 이 그림에서 짙은 분홍 드레스를 입은 벨라는 메리를 행복하게 했던 비밀의 화원처럼, 샤갈에게 장밋빛 정원이 되어 행복을 느끼게 해주는 사람입니다.

프랑스 사람들은 '꿈같이 행복한 인생'을 '장밋빛 인생(C'est la vien rose)'이라고 부릅니다. 또 '핑크 빛 생각(think pink)'은 무료한 잿빛 일상에 희망을 가지고 살아가는 삶의 원칙을 말하지요. 그런가 하면 우울증에 걸린 환자의 기분을 좋게 만드는 약은 '분홍 알약(rosa pillen)'이라고 합니다. 분홍은 사랑스럽고 희망을 주는 색입니다. 행복이 있는 곳에는 분홍이 있습니다. 우리가 행복할 때 우리 주변의 모든 것은 장밋빛을 띱니다.

그렇다면 장밋빛 행복을 얻을 수 있는 방법은 무엇일까요? 행복해지기 위한 조건은 우리 안과 밖에서 찾을 수 있습니다. 학교 성적이나 외모, 집안 형편 등은 우리 바깥에서 행복에 영향을 미칩니다. 우리 안을 들여다

마음이 말하는 소리를
들으러 떠나요

보면 '어떤 마음을 가지느냐'가 행복을 좌우합니다.

행복한 사람은 세상에 대하여 관심과 애정이 풍부하고, 그래서 자신 역시 다른 이의 관심과 애정을 받는 사람이라고 철학자 러셀은 말합니다. 다시 말해 애정을 얻는 사람은 먼저 애정을 주는 사람입니다. 우리의 삶은 다른 사람들과 끊임없이 이어지는 '주고받음'으로 이루어집니다. 그리고 나눈 자리는 항상 더 많은 것으로 채워지는 법이지요.

행복한 느낌을 담은 그림을 통해서도 행복은 나누어집니다. 그림 속 행복한 이들을 보면 보는 이의 마음도 환해집니다. 거창한 행복이 아니라 소소한 행복을 느낄 수 있는 것도 행복해질 수 있는 우리 안의 능력입니다. 이미 만들어진 행복을 찾을 것이 아니라, 스스로 만들어가는 것이 행복이라고 누가 말했던가요?

스스로 행복이라는 기분 좋은 느낌을 만들어 장밋빛 바이러스를 주변에 퍼뜨려보세요. 몇 배로 불어난 행복이 나에게로 다시 돌아옵니다.

# 속마음을 보여줘!

『샬롯의 거미줄』이란 책이 있습니다. 현명한 거미 샬롯과 월버라는 이름의 사랑스런 아기 돼지의 우정을 그린 이야기입니다.

샬롯은 목숨을 잃을 위기에 처한 월버를 구하기 위해 '대단한 돼지'라고 거미줄에 씁니다. 그 소문이 삽시간에 동네에 퍼집니다. 사람들은 거미줄에 쓴 글과 월버를 보기 위해 몰려듭니다. 그리고 다들 기적을 일으킨 대단한 돼지에게 감탄합니다. 사람들의 관심이 식어가자 샬롯은 거미줄에 '근사해'라고 쓰고, 이어서 '눈부신'이라고도 씁니다.

거미줄에 쓰인 말이 달라질 때마다 월버는 그 말에 어울리도록 온갖 노력을 다합니다. '대단한 돼지'라고 씌었을 때는 대단한 돼지처럼, '근사한'일 때는 근사하게 보이려고 애씁니다. 그리고 '눈부신'일 때는 빛나는 모습으로 어려운 공중제비를 넘기도 합니다. 친구가 자신을 위해 쓴 말들이 거짓이 되지 않도록 월버는 매번 최선을 다합니다. 월버는 아마도 샬롯의 속마음을 잘 알고 있었던 모양입니다. 결국 샬롯의 우정에 힘입어

월버는 농축산물 품평회에 나가게 됩니다. 그리고 품평회에서 특별상을 탄 월버는 목숨을 구합니다. 말 그대로 '대단하고 근사한, 게다가 눈부시기까지 한' 돼지를 해칠 사람은 없을 테니까요.

샬롯이 거미줄에 쓴 짧은 글을 통해 속마음을 보여주었다면 다음의 그림들에도 누군가의 속마음이 드러나 있습니다.

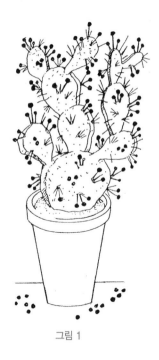

그림 1

그림 2

성격이 소심해서 항상 위험에 대비하는 한 남자가 있었습니다.

선인장을 키우는 남자는 날카로운 가시가 늘 마음에 걸렸습니다. 탁자 위에 올려놓은 선인장 화분은 위협적인 가시를 곤두세우고 있습니다. 남자는 좁은 집 안에서 청소라도 하다가 잘못해서 선인장에 몸을 부딪혀서 찔리면 어쩌나 하는 아찔한 생각이 자꾸만 들었습니다. 무슨 좋은 수가 없을까 벼르던 어느 날, 그는 드디어 조치를 취하기로 결심합니다. 뾰족한 가시에 찔리지 않도록 '선인장 가시 모자'(그림 1)를 씌우기로 한 거지요. 이제 더 이상 선인장의 날카로운 가시에 찔릴 위험은 없습니다.

일찍이 나폴레옹은 '공격이 최선의 방어다'라고 했습니다. 남자가 책에서 이 말을 본 순간 깨달음이라도 얻은 듯 무릎을 칩니다. 적극적이고 진취적인 자세는 언제, 어디서나 필요한 법! 가시에 손가락을 찔릴 가능성 0퍼센트에 도전하는 그는 오늘도 만전을 기합니다. 이제 가시가 달려 있는 것이라면 무엇에나 '가시 장갑'(그림 2)을 활용할 생각입니다.

이 소심남이 생각해낸 가시 달린 장갑의 쓸모는 다음과 같습니다. 우선 고슴도치를 만났을 때 방어용으로 적절합니다. 하지만 길에서 우연히 고슴도치를 만나는 경우란 드물겠죠. 게다가 고슴도치가 그를 공격할 가능성이란? 글쎄요, 좀 더 현실적인 쓸모를 찾는다면 선인장처럼 가시 달린 식물을 돌볼 때 그럭저럭 쓸만할까요? 예를 들어 장미 가지를 칠 때나

가시 넝쿨을 뽑을 때 말입니다. 하지만 장갑에 달린 날카로운 가시가 장미 꽃잎처럼 부드러운 다른 부분에 상처를 입힐까 염려됩니다.

또 다른 경우로는 호신용이 좋겠군요. 늦은 밤, 어두운 골목을 걸을 때 이 장갑을 끼고 있으면 왠지 마음이 든든할 것 같습니다. 누군가 시비를 건다면 가시장갑을 쳐들어 찌르기 혹은 할퀴기를 할 수 있겠네요. 그리 박력 있는 모습은 아니지만 시비를 건 사람도 당황하여 자리를 피할 것 같습니다.

그런데 그는 자신이 궁리해낸 가시 장갑의 쓸모가 마음에 들었나 봅니다. 그는 장갑의 사용법을 행여 잊을 새라 혼자 되뇐 다음에야 안심이 되는지 잠자리에 듭니다.

여러분의 생각은 어떻습니까? 과연 가시 장갑이 쓸 데가 있을까요?

프랑스의 화가이자 풍자 만화가인 오노레 도미에가 『왁자지껄(Le Charivari)』이라는 잡지에 그린 겨울 스케치들 중 하나입니다. 눈이 펑펑 쏟아지는 어느 겨울날, 낙하산처럼 부푼 드레스를 입은 여자와 눈을 청소하는 마른 체구의 노파가 보입니다. 거대한 드레스를 입은 여자는 거리를 쓸고 다니다가 밑단이 젖어 급기야 얼어 붙어버렸습니다. 드레스가 바닥에 들러붙어 걷지도 못하는 참 난감한 상황입니다. 험한 날씨에 눈을 치우는 노파 역시 기분이 썩 좋지 않은지 드레스가 얼어붙은 여자를 돌아보

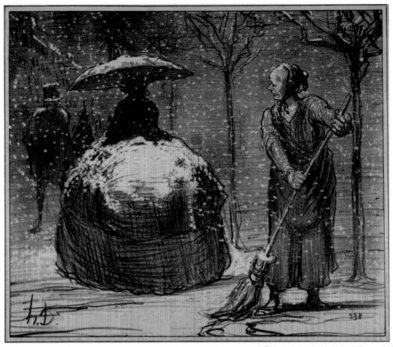

오노레 도미에, 「매력적인 숙녀, 쓸어버려야 할 것인가」, 1858년 『왁자지껄』지에 실린 겨울 스케치

는 옆모습이 꽤 언짢은 표정입니다. 만약 이 그림이 만화의 한 장면이라고 해봅시다. 그래서 등장인물의 속마음을 겉으로 보여주는 겁니다. 여러분은 어떤 말풍선을 달아주고 싶은가요?

　화가는 이 그림에 「매력적인 숙녀, 쓸어버려야 할 것인가」라는 재미있

는 제목을 붙였습니다. 당시 유행하던 낙하산 같은 드레스를 '크리놀린' 이라고 불렀는데 보통 한 벌을 만드는데 9미터 정도의 천이 필요했답니다. 크게 부풀린 크리놀린을 입을수록 멋쟁이 대접을 받았고요. 멋을 내느라 움직이지도 못하고 제자리에 붙어버린 여인과 궂은 날씨에 눈을 치우

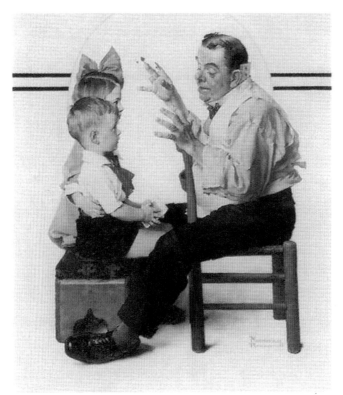

노먼 록웰, 「두 아이와 함께 있는 사기꾼」, 1930년 3월 22일자 『포스트』지 표지 그림

는 노파 모두 가련한 신세입니다.

여기 여간해서는 속마음을 들키지 말아야 할 인물이 등장합니다. 눈망울이 초롱초롱 빛나는 아이들을 앞에 앉히고 한쪽 손가락에 트럼프 카드를 끼운 남자가 보입니다. 또 다른 카드 한 장은 목덜미에 꽂아 두었습니다. 그는 과장된 동작으로 손바닥을 편 채 아이들에게 뭔가를 설명 중입니다. 어찌나 열띠게 말을 하는지 두 볼이 붉게 물들었습니다. 등을 쭉 펴고 바른 자세로 앉은 아이들은 선생님의 말씀에 열심히 귀 기울이는 모범생들 같습니다. 어린 소년은 두 손으로 카드를 쥐고 누나로 보이는 소녀는 한 팔로 동생의 허리를 둘렀습니다. 앞으로 몇 분이 흐르면 과연 어떤 일이 벌어질까요? 손가락을 쫙 벌려 아이들을 감싸듯 열변을 토하는 남자가 행여 아이들에게 나쁜 짓을 저지르는 건 아닐까요?

여러분이 그림 속 인물들의 속마음을 표현해주세요. 각각 지금 무슨 말을 하고 싶을까요?

미국인들이 가장 사랑하는 삽화가인 노먼 록웰이 그린 이 그림의 제목은 「두 아이와 함께 있는 사기꾼」입니다. 순진한 아이들을 향해 두 손을 벌린 남자는 흡사 먹이를 앞에 둔 늑대같이 음흉해 보입니다. 그래서일까요? 이 그림을 보고 있으니 아슬아슬한 기분마저 듭니다. 과연 아이들은

무사할까요?

    슬기로운 거미, 샬롯은 친구를 칭찬하는 말을 거미줄에 썼습니다. 친구를 염려하는 따뜻한 마음이 깃든 거미줄입니다.

    가시를 두려워하는 남자는 선인장 가시에 작은 모자를 씌우고 심지어 가시장갑까지 만들었습니다. 그러나 가시장갑은 그의 소심한 마음만을 드러낸 채 마땅한 쓸모를 찾지 못합니다.

    도미에의 그림에서 드레스가 붙어버린 여자는 어쩔 줄 모르고 당황합니다. 반면 노파는 그런 여자를 보며 한심한 마음이 들법합니다. 꽁꽁 얼어버린 눈길에서 움직이지 못하는 여자는 집채만 한 허영심을 품고 있습니다. 유행이라면 아무리 불편하고 돈이 들어도 기어이 좇아야 하는 여자의 맹목적인 마음을 읽을 수 있습니다. 그에 반해 추운 날씨에도 거리를 치워야 하는 노파는 거대한 드레스를 보며 분노를 느낍니다. 돈 한 푼이 아쉬워 매일 끼니를 걱정해야 하는 처지인 노파에게 천이 9미터나 드는 드레스는 딴 세상 이야기입니다. 주변에 그런 드레스가 얼씬거리면 빗자루로 속 시원히 치워버리고픈 마음일 것입니다.

    카드를 쥔 남자와 아이들의 마음은 어떨까요? 남자가 그리 떳떳하지 않은 목적으로 아이들을 구슬리고 있는 건 분명해 보입니다. 뭔가 꺼림칙한 일을 벌이려는 분위기가 그림에 넘쳐흐릅니다. 남자의 속마음은 다음

과 같은 것이 아닐까요?

'조금만 더! 그렇지! 너희들은 내 거야. 이제 내가 원하는 걸 드디어 가지는 거야. 얘들아, 어서 가진 걸 몽땅 내놔라! 착하지?'

반면 순진한 아이들은 남자의 말에 바른 자세로 귀를 기울이고 있습니다. 그 천진난만한 표정을 보면 금방이라도 남자의 꾐에 넘어갈 듯합니다. 하지만 아이들의 곧은 자세와 맑은 눈빛이 믿음을 줍니다. 쉽사리 헛된 욕심을 부리지 않을 바른 심성을 드러내기 때문이죠.

속마음을 드러내는 방법은 여러 가지가 있습니다. 그림은 그린 이의 마음을 효과적으로 드러내는 수단입니다. 또 그림을 보는 이는 그림 속 인물들의 마음을 가늠하고, 그 안에서 일어나는 일에 동참합니다. 그래서 그림을 통해 전하고 싶은, 그린 이의 생각과 마음을 느낍니다. 우리가 서로 말과 표정을 주고받으며 마음을 나눈다면, 그림 역시 마음을 나누는 대화의 통로가 됩니다.

그런데 그림을 통한 대화가 깊이 있는 데까지 나아가 속마음을 알 수 있으려면 그림 속 상황까지 제대로 파악해야 합니다. 이를테면 도미에의 그림에서 여자가 왜 저토록 부풀린 옷을 입었는지, 당시에 유행하던 크리놀린에 대해 알아야 합니다.

또 사기꾼의 그림에서는 아이들의 곧은 자세가 무엇을 뜻할지 염두에 두어야 합니다. 그림을 감상하며 그림 속 인물들과 화가의 속마음을 느낍니다. 또 그림이 그려진 당시에 살았던 사람들의 속마음까지 읽을 수 있습니다.

그림은 어쩌면 우리가 사는 세상을 한눈에 담는 요지경(상자 앞면에 확대경을 달고 그 안에 여러 가지 그림을 넣어 들여다보게 만든 장치)인지도 모르겠습니다.

네 번째 여행

# 시간의 소중함을
## 배우러 떠나요

흘러가는 시간의 순간을 담은 그림은 그 순간을 영원히 남깁니다. 다시 오지 않을 시간의 알맹이

를 품고, 보는 이로 하여금 시간여행을 다녀오게 합니다. 그림을 통해 지난 시간과 현재 그리고 다

가올 미래의 시간들을 생각해보세요.

# 지금
## 이 순간을 소중하게
### 보내세요

과거의 현재는 기억이며
미래의 현재는 기다림이다

_ 성 아우구스티누스(신학자)

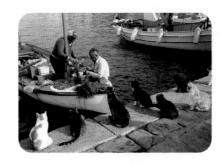

항구에 막 들어온 작은 어선에
가득 실린 생선들! 배가 들어오기 전에 미리 맛있는 냄새를 피웠는지 동
네 고양이들이 일제히 모였습니다. 작은 배에 탄 어부들에게 경례라도 올
릴 기세로 바른 자세로 시선을 보냅니다. 주린 배를 불리려면 잔치가 언
제 벌어지는지 눈치가 빨라야겠지요. 모두들 배가 들어오는 시간을 감쪽
같이 알아채 한달음에 달려왔습니다. 그리고 입맛을 다시며 자리를 잡았
습니다.

잡은 생선을 가운데에 놓고 두 어부는 뒷정리를 하는지 손놀림이 바쁩

니다. 줄 사람은 생각도 않는데 기다리는 고양이들만 애가 탑니다. 어부들의 손놀림 하나하나에 눈길을 고정시킨 채 이제나 저제나 침이 마릅니다. 맛있는 생선으로 넘치는 상자를 고양이 무리 한가운데 턱 가져다 놓을 일이란 결단코 없을 텐데 말이지요. 재빠른 놈 몇몇이 어부들이 잠시 한눈을 파는 사이 달려들어 한 마리라도 낚아채면 그것으로 족하겠지요. 그러면 몇 놈이 또 달려들어 실랑이가 벌어질 테고 말입니다. 뒷일을 아는지 모르는지 고양이들의 열띤 기다림은 그칠 줄 모릅니다. 앞줄이 먼저 온 고양이들이고, 뒷줄은 한발 늦어 그나마 우선순위가 아닙니다. 무심히 손을 놀리던 어부들이 잠시 고양이들에게 눈길을 주면 고양이들의 눈에서 활활 타오르는 시퍼런 불꽃을 보고는 질겁할 것입니다.

바닷가 고양이들의 애타는 기다림은 일찍이 맛봤던 생선의 기막힌 맛을 잊지 못하기 때문입니다. 바다에서 갓 잡아 올린 생선의 감칠맛을 기억하는 것이지요. 결국 무언가를 기다린다는 건 과거에 있었던 경험이 밑바탕에 깔려 있어야 가능합니다. 과거의 특별한 경험은 기억으로 남아 시간이 지난 지금에 이르기까지 생생하게 전해집니다. 그리고 그 기억은 앞으로의 행동에 영향을 미칩니다.

시간은 각자의 경험과 끈끈한 관계를 맺으며 흘러갑니다. 그리고 시간

시간의 소중함을
배우러 떠나요

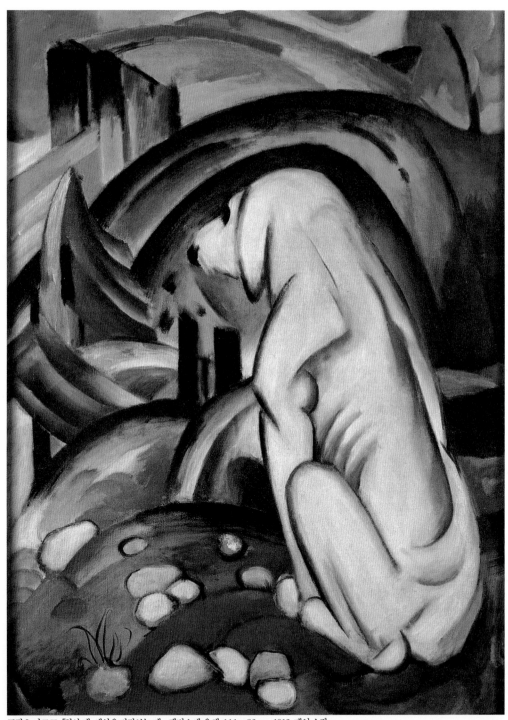

프란츠 마르크, 「하얀 개, 세상을 바라보는 개」, 캔버스에 유채, 111×83cm, 1912, 개인 소장

이 흐르면서 과거의 경험은 나름대로의 색을 입습니다. 고양이들의 생선을 다시 맛보려는 끈질긴 기다림은 지난 기억에 달콤한 색을 듬뿍 발라두었기 때문이지요. 그래서 시간이 지나도 결코 희미해지지 않았던 겁니다.

여기 또 하나의 뒷모습이 보입니다. 왼쪽 그림은 마르크의 「하얀 개, 세상을 바라보는 개」입니다.

뒷모습을 보인 채 말없이 앞을 보는 개는 화가의 애견, 루시입니다. 이 그림을 그릴 당시 화가는 아내와 함께 호젓한 산속에서 머물고 있었습니다. 루시는 집 앞마당에서 곧잘 두 발을 가지런히 모으고 바깥을 바라보곤 했습니다. 넓은 세상을 말없이 바라보고 있는 하얀 개는 과연 누구를 기다리고 있던 걸까요? 땔감을 주우러 이따금 집 앞에 나타나는 어느 낯선 사내를 기다리고 있는 것은 아닐까요? 어쩌면 그 사내가 가까이 오면 으르렁거리며 경고라도 하려고 만반의 준비를 했는지도 모릅니다. 아니면 이맘때면 솔솔 풍겨나는 정체 모를 냄새의 주인공이 궁금한 것일까요? 그래서 먼 산을 바라보며 깊은 생각에 잠겨 있는 것 같기도 합니다.

불현듯 또 다른 누군가에게 뒷모습을 보인 채 자신의 애견을 말없이 바라보았을 화가의 모습이 떠오릅니다. 마르크가 동물을 바라보는 시선은 애정이 가득했습니다. 화가는 이 세상에서 사람이 가장 아름답다고 생각하지 않았습니다. '사람이 제일'이라는 오만한 마음을 버리고, 동물들

시간의 소중함을
배우러 떠나요

과 친구가 되어 그들을 따뜻하게 그렸습니다. 동물들의 표정이 생생하게 살아나는 그림을 그리기 위해 늘 주의 깊은 눈길로 동물들을 바라보았습니다. 독일의 시인인 테오도어 도이블러는 그런 화가에 대해 다음과 같은 말을 남겼습니다.

마르크는 동물들의 영혼에 한 방울의 햇살을 묻혀두었다!

루시의 뒷모습을 묵묵히 바라봤을 화가는 그 모습 그대로를 아꼈습니다. 그래서 그 말없는 뒷모습을 그립니다. 그림을 그리며 기다리다 지친 루시가 고개를 돌려 주인을 향해 반가이 달려오길 기다립니다. 뒷모습은 아무런 말도 하지 않은 채 많은 말을 건넵니다.

우리는 뒷모습에 눈길을 주며 뭔가 알 수 있기를 기대합니다. 마르크도 루시의 뒷모습을 보며 '무슨 생각을 할까' 궁리했을 것입니다. 그리고 지금까지의 루시를 떠올리며 루시의 생각을 가늠해보았을 것입니다. 또 루시가 갑자기 몸을 돌려 화가를 발견하곤 어떤 표정을 지을지 상상도 해보았을 것입니다. 마르크의 그림에는 이 모든 것이 고스란히 담겨 있습니다.

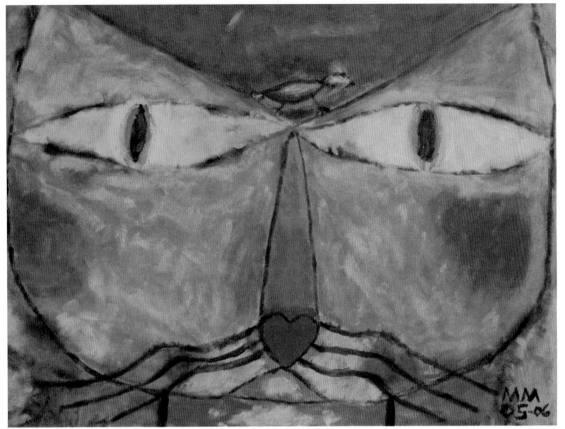

파울 클레, 「고양이와 새」, 나무에 씌운 캔버스에 제소 바탕 유채 잉크, 38.1 × 53.2cm, 1928, 뉴욕 근대미술관

그림 철학자를 소개합니다

## 파울 클레(Paul Klee, 1879~1940)

스위스의 베른에서 태어나 독일의 뮌헨에서 미술 교육을 받았습니다. 그의 나이 스물한 살 때 화가가 되기로 결심하고 그림을 통해 뛰어난 상상력을 마음껏 펼칩니다. 화가이자 미술이론가로서 그는 미술을 '자연을 창조하는 것과 같은 창조적인 일'로 여겼습니다. 1914년, 튀니지 여행을 다녀온 이후에는 독창적인 색채의 사용에 더욱 열중하게 됩니다. 그의 작품은 간결하고도 어린 아이 같은 순수함을 강렬한 빛과 다양한 색채를 통해 드러냅니다. 또 그림에 시적인 제목을 붙여 보는 이로 하여금 많은 생각과 감정을 이끌어냅니다. 1920년에서 1933년에 이르기까지, 독일의 조형학교인 바우하우스에서 미술학 교수로 강의하였습니다.

다시 고양이의 이야기로 돌아갑시다. 앞의 그림은 파울 클레가 그린 「고양이와 새」라는 작품입니다.

이번에 고양이가 노리는 것은 어선에 실린 생선 더미가 아닙니다. 분홍빛의 작은 새 한 마리입니다. 고양이는 마냥 천진해 보이는 새 한 마리를 잡을 생각에 온통 정신을 쏟고 있습니다.

고양이의 바람이 간절해서였을까요? 분홍빛 새는 아예 고양이의 머릿속으로 쏙 들어가 버렸습니다. 고양이는 눈을 부릅떠 푸른 광채를 내뿜고 있습니다. 또 수염은 마치 철창같이 새를 가두어버릴 듯 철통 경비를 섭니다. 그런데 코끝은 분홍빛 하트 모양입니다. 고양이가 작은 새를 사랑하는 나름의 방식일까요? 하긴 고양이는 분홍빛 새를 좋아합니다. 한 끼의 식사로서 말이지요.

그런데 그토록 절절한 고양이의 사랑이 이루어지려면 적절한 때를 기다려야 합니다. 작은 새를 놓치지 않고 잡을 수 있는 틈을 노려야 합니다. 그래서 고양이의 몸은 잔뜩 곧추세워진 채 긴장감으로 팽팽합니다.

이렇게 기다림은 알맞은 때를 노리기 위함입니다. 다시 말하자면 그 순간이 아니면 안 되는 그런 때를 기다렸다가 적절한 행동을 취하기 위해서입니다. 그래야 원하는 것을 얻을 수 있습니다.

그렇다면 그 절호의 순간은 어떻게 알 수 있을까요? 그것은 과거의 기

그림으로 떠나는 생각여행

억을 동원해서 가늠할 수 있습니다. 그것도 여러 기억 중에서 쓸모 있는 기억을 골라내야 합니다. 우리는 필요한 순간, 지나간 시간의 경험에서 얻은 지식을 꺼내 쓰니까요.

그런데 과거의 경험을 불러오는 기억도, 적절한 순간을 노리는 기다림도 결국은 지금 이 순간으로 인해 존재합니다. 이미 흘러간 시간이나 앞으로의 시간은 지금 존재하지 않지만 '지금 이 순간'으로 인해 의미가 있습니다. 과거와 현재와 미래는 하나로 이어진 시간입니다. 그래서 지금 이 순간에 충실하지 않는다면 현재는 곧 무의미한 과거가 되어버립니다. 또한 다가오는 미래에 튼실한 열매를 기대하기도 어렵겠지요.

얼마 전 '도미노 쓰러뜨리기 대회'에서 세계 신기록이 다시 세워졌다는 소식이 있었습니다. 총 480만 개의 도미노 중에서 449만 개 가량의 도미노를 쓰러뜨렸다고 합니다. 이날 쓰러진 도미노는 90명이나 되는 사람들이 두 달간에 걸쳐 세운 것이라고 합니다. 그토록 많은 도미노를 한 번에 쓰러뜨릴 수 있었던 것은 수많은 도미노를 치밀하게 세운 사람들의 노력이 있었기 때문일 것입니다.

그리고 또 하나! 첫 번째 도미노를 쓰러뜨린 손길을 기억해야 합니다. 그 순간에 최선을 다했던 주의 깊은 한 번의 손길이 줄줄이 쓰러지는 도미노의 물결을 일으킨 것입니다.

시간의 소중함을
배우러 떠나요

한순간 쏟아 부은 고도로 집중된 손길은 지금 이 순간을 살아가는 우리가 배워야 하는 지혜입니다. '내일'은 곧 '지금'과 같으니까요.

그림으로 떠나는 생각여행

## 몸의 소리에
## 귀를
## 기울여보세요

: 자연에는 약의 효과가 있다. 우리의 정신을
맑게 해주고 상처를 치료해준다.

_랠프 에머슨(사상가이자 시인)

엄마 : 너는 왜 아침부터 뚱고집을 부리고 그래?

아들 : 엄마는 밥 먹는데 왜 그런 얘기를 하세요?

엄마 : 내가 뭘? 혹시 뚱고집의 '뚱'? 너, 너무 예민하게 구는 거 아
니니?

아들 : 또 그러신다! 뚱꼬즙을 뿌리다뇨? 식욕이 뚝 떨어져요!

어느 날 아침 식사 중에 '뚱고집'이 화제에 올랐습니다. 물론 엄마에게

는 '똥고집', 아들에게는 '똥꼬즙'이었지만요. 때 아닌 똥고집 소동에 잠시 식욕을 잃었던 아들은 언제 그랬느냐는 듯이 밥 한 그릇을 뚝딱 비웁니다. 그리고 다른 뜻을 가진 말로 알아듣고도 신기하게 말이 된다는 사실에 괜히 뿌듯해합니다.

하루가 쏜살같이 흐르고 식사를 마친 저녁 시간, 가족이 다시 둘러앉았습니다. 아침에 있었던 똥고집으로 인한 오묘한 오해를 이야기하고 누군가 똥고집에 대해 새로운 주장을 폅니다.

우리는 보통 똥고집이라 함은 사람들이 더러워서 꺼리는 똥에 '고집'이 더해져 똥고집이 된다고 생각하지요. 즉 '불쾌한 기분이 들 정도로 고집이 세다'라는 그리 좋지만은 않은 뜻이라고 말입니다. 그런데 자칭 똥고집 전문가인 어떤 사람은 이 말을 말 그대로 풀어낼 것을 제안했다고 합니다. 다시 말해서 똥은 아주 고집이 세다는 것이죠. 하루에 한 번 화장실에 가는 시간을 그토록 귀신같이 지키는 똥! 똥이 몸에 신호를 보내는 시간이 고집스럽게도 일정하다는 겁니다.

똥고집으로 인해 우리가 화장실 때를 어기지 않는다면, 어김없이 밥 때를 지킬 수 있는 건 우리 몸에 '배꼽시계'가 내장되어 있기 때문입니다. 배에서 나는 꼬르륵 소리는 우리 몸이 친절하게 알려주는 알람입니다. 꼬르륵 하는 몸의 말을 머리의 말로 번역하면 '밥 먹을 시간이에요!'가 되겠지요. 따로 시간을 맞추지 않아도 정확한 시간에 울리는 몸 시계는 혀

를 내두를 만큼 오차를 허용하지 않습니다.

　그런데 몸 시계는 좋은 점과 나쁜 점을 고루 가지고 있습니다.

　먼저 좋은 점이라면 밥 때, 화장실 때를 알아서 챙긴다는 것이지요. 뿐만 아니라 아침에 깨어나는 시간, 잠자리에 드는 시간도 여간해서 바뀌지 않습니다. 정해진 시간에 맞춰 규칙적인 생활을 하면 몸이 건강해집니다. 그렇다면 몸 시계는 우리 몸이 스스로를 보호하려고 만들어놓은 일종의 안전장치가 아닐까요?

　몸이 알려주는 시간을 따르지 않는다면 우리는 자연이라는 거대한 시계의 흐름을 거스르게 됩니다. 이를테면 해외여행을 마치고 낮과 밤이 바뀐 경우를 생각해봅시다. 몸은 밤을 고집하지만 바깥은 대낮입니다. 휴식을 취하기 위해 잠을 자야 하는데 남의 속도 모르고 어긋난 시간은 깨어 있기를 요구합니다. 시차 적응을 하려면 짧게는 2~3일, 길게는 일주일까지 걸리는 경우가 있습니다. 낮과 밤이 바뀌면 몸은 피곤하고 공부는 안 되고 한마디로 모든 것이 불편해집니다.

　이번에 같이 볼 그림은 맥스필드 패리시가 그린 「떠오르는 아침」입니다. 산 정상에 걸터앉은 소년은 떠오르는 아침 해와 함께 하루를 시작합니다. 맑은 하늘에 군데군데 투명한 구름이 걸리고 신선한 햇빛이 사방으

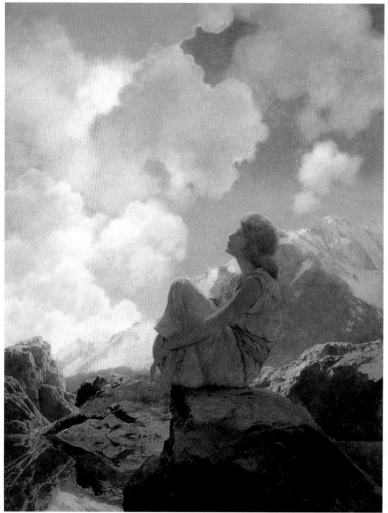

맥스필드 패리시, 「떠오르는 아침」, 패널에 유채, 60.96×91.44cm, 1922, 개인 소장

## 그림 철학자를 소개합니다

### 맥스필드 패리시(Maxfield Parrish, 1870~1966)

미국 화가, 패리시는 신비하고 환상적인 작품 세계를 보여줍니다. 그는 현실이 아닌 꿈과 상상의 세계를
그림을 통해 표현했습니다. 건축가의 길을 걷던 패리시는 1892년 미술 공부를 시작합니다.
초기에는 잉크를 사용하여 흑백 삽화를 제작하였고, 1900년대 초부터는 빛나는 색채의 유화를 그렸습니다.

로 퍼집니다. 일찍 일어난 소년은 산마루에 걸터앉아 하늘을 우러러봅니다. 햇살과 구름이 빚어내는 아침 드라마를 감탄스런 눈으로 쳐다보며 움직이는 구름에 말없이 눈길을 줍니다. 구름에 가린 해가 얼굴을 드러내면 빛과 그림자의 자리가 바뀝니다. 소년은 자연의 흐름에 생각을 맡깁니다. 어느덧 해가 하늘 높이 솟아올라 아침 드라마가 서서히 끝나갈 무렵이 되면, 소년의 마음은 티끌 하나 없이 깨끗해집니다. 이제 새로운 하루를 가뿐하게 시작할 수 있습니다. 하늘과 구름과 햇살로부터 신선한 에너지를 받은 소년은 힘이 솟습니다.

이번에는 밤의 풍경을 볼까요? 이 밤다운 밤의 풍경은 밀레가 그린 「별이 빛나는 밤에」입니다. 시골의 밤은 무수히 쏟아지는 별들의 잔치를 벌이고 있어요. 아무렇게나 흩뿌린 한 무더기의 별들은 어느새 한 무리의 반딧불이 됩니다. 반딧불이 몰려 있는 곳은 뽀얗게 빛을 발하고 드문드문 성긴 곳은 가냘픈 빛으로 새어나옵니다. 아늑한 밤이 깊어갑니다. 어느새 그 포근한 품에 안겨 스르르 잠이 듭니다. 눈꺼풀이 무거워지는가 싶더니 깊은 꿈의 나라로 파고듭니다. 영롱한 밤이 시간의 저편으로 저물어갑니다.

우리는 그림을 통해 하루의 첫 시간인 아침을 상쾌하게 맞이하는 소년

시간의 소중함을
배우러 떠나요

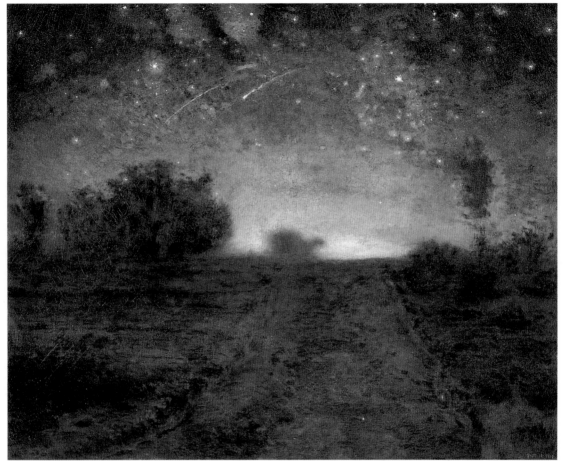

장 프랑수아 밀레, 「별이 빛나는 밤에」, 캔버스에 유채, 65×81cm, 1855~67, 뉴헤이븐 예일대 미술관

## 그림 철학자를 소개합니다

### 장 프랑수아 밀레(Jean François Millet, 1814~75)

프랑스 노르망디의 농부 집안에서 태어난 밀레는 묵묵히 일하는 농부들의 힘든 일상을 그린 그림으로
유명합니다. 1849년부터는 루소, 디아즈 등의 화가와 함께 퐁텐블로 숲의 바르비종 마을에서 자연 풍경과
그곳에 사는 사람들을 화폭에 담습니다. 그래서 이들을 통칭해 '바르비종 파'라고 부릅니다. 가난한 이들의 고된
노동에 신성함을 부여한 「이삭 줍는 사람들」(1848)과 「만종」(1857~59) 등이 우리에게 친숙한 작품입니다.

을 만났습니다. 또 하루를 마치고 편안한 휴식으로 이끌어가는 밤의 풍경을 감상했어요.

자연이 알려주는 시간에 따라 살면 몸과 마음이 편안해집니다. 동물들을 생각해보세요. 곰은 겨울잠을 자야 하고, 올빼미는 밤에 정신이 번쩍 납니다. 또 낮잠 자는 사자를 함부로 깨우면 큰일이 납니다. 모두들 자연스러운 시간에 따라 살아갑니다. 자연의 흐름에 몸을 맡겨야 하는 건 사람도 예외가 아닙니다.

인디언 부족인 미크맥 족에게는 '시간'이란 단어가 없다고 합니다. 자연의 리듬에 맞춰 살아가기 때문에 굳이 인위적으로 만든 시간이 필요 없는 것입니다. 대신 계절의 변화와 자신의 경험을 중요하게 생각합니다. 인디언 달력을 보면 자연의 시간을 살면서 얻은 경험을 중요시하는 그들의 생활을 짐작할 수 있습니다.

예를 들어 아라파호 족은 3월을 '한결같은 것은 아무것도 없는 달'이라 부릅니다. 또 유트 족은 푹푹 찌는 7월을 '천막 안에 앉아 있을 수 없는 달'이라고 하죠. 그런가 하면 쥬니 족에게 추위가 시작되는 10월은 '큰 바람의 달'입니다.

자연의 시간과 기계의 시간이 일치한다면 우리는 아무런 불편을 느끼지 않을 겁니다. 하지만 바쁜 현대 생활에서 기계의 시간을 지키는 것은

시간의 소중함을
배우러 떠나요

어찌 보면 당연한 일입니다. 그렇다고 해서 우리 몸이 알려주는 자연의 시간을 무시해서는 안 됩니다. 몸 시계가 때가 되었음을 알리는 알람을 울리면 때때로 똥고집을 부려야 합니다. 상쾌한 햇살이 비치는 아침과 그윽한 별빛이 흐르는 밤, 그림자 없는 정오가 보내는 자연의 메시지를 존중해야 합니다. 우리는 해님이 보내주는 빛에 몸의 시간을 맞추기 때문입니다.

　기계가 알려주는 숫자를 숨차게 쫓아가는 일만이 중요한 것은 아니라는 걸 알아야 합니다. 왜냐하면 몸 시계는 우리를 보호하는 살아 있는 시간을 알려주기 때문이죠.

# 시간이 넉넉해야
# 마음도 넉넉해집니다

: 더 빨리 가려고 할수록,
  더 짧은 시간밖에 누리지 못한다.
  _아인슈타인(물리학자)

"이런! 이런! 너무 늦겠는걸……"

분홍 눈의 흰 토끼가 조끼 주머니에서 회중시계를 꺼내 보더니 부리 나케 달려갑니다. 호기심이 동한 앨리스는 바쁘게 뛰어가는 토끼를 쫓아 토끼 굴로 따라 들어갑니다.

『이상한 나라의 앨리스』에서 앨리스의 모험은 이렇게 시작됩니다. 토끼 굴에 들어간 앨리스는 몸이 작아지기도 커지기도 합니다. 키가 자랐을

시간의 소중함을
배우러 떠나요

때는 저 멀리 보이는 자기 발에게 편지를 쓰는 장면을 상상합니다. 또 몸이 줄어들었을 때는 큰 몸일 때 흘린 눈물 웅덩이에 빠져 허우적거리기도 하지요. 앨리스의 이상한 모험이 계속되는 사이사이 잊어버릴 만하면 종종걸음을 치는 토끼가 획 하고 지나갑니다. 워낙 빠르기로 소문난 토끼이니 앨리스를 지나칠 때도 날쌔기만 합니다. 토끼는 매번 시간에 쫓기며 혼잣말을 중얼거립니다.

"아, 아! 늦게 가면 펄펄 뛰실 텐데. 오, 내 귀와 수염아, 너무 늦겠어!"

'걸음아, 날 살려라!' 하고 달리며 허둥대는 토끼는 항상 바쁩니다. 그렇게 늘 '빨리 빨리'를 외치는 토끼이건만 하려고 하는 일이 그리 '빨리 빨리' 마무리되는 것 같지는 않아요. 연신 초조한 낯을 한 채 앨리스를 하녀로 착각하는가 하면, 심지어 보지 못하고 지나치기도 하니까요.

여기 토끼 한 마리가 더 있습니다. 『이상한 나라의 앨리스』에 등장하는 토끼 못지않은 속도를 자랑하는 토끼입니다. 윌리엄 터너의 「비, 증기, 속도—위대한 서부철도」라는 긴 제목의 그림에 등장합니다.

토끼는 달리는 기차 앞쪽에 하나의 얼룩과도 같이 모습을 드러내고 있

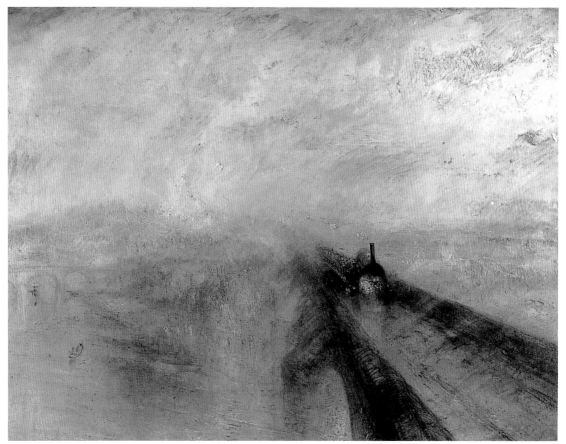

J. M. 윌리엄 터너, 「비, 증기, 그리고 속도 — 위대한 서부철도」,
캔버스에 유채, 91×122cm, 1844, 런던 국립미술관

그림 철학자를 소개합니다

## J.M. 윌리엄 터너(J.M. William Turner, 1775~1851)

터너는 자연의 힘과 아름다움을 예찬한 영국의 풍경화가입니다. 그는 1803년, 스위스를 여행하면서
눈 덮인 알프스의 풍경에서 숭고함이라는 낭만적인 감정을 경험하게 됩니다. 이로 인해 그는 그림을 통해
대기의 효과와 자연의 신비를 탐구하기 시작했습니다. 특히 파도와 폭풍으로 요동치는 바다 풍경은
그가 즐겨 선택한 모티프입니다. 작품 활동 후반에 이르면 비와 증기, 안개 등을 표현하는 데 몰두합니다.
미술사상 최초로 빠르게 달려가는 증기열차를 그림의 소재로 삼기도 했습니다.

습니다. 앞의 그림으로 보면 알아채지 못할 만큼 작고 눈에 띄지도 않습니다. 그런데 화가는 사력을 다해 뛰어가고 있는 모습으로 토끼를 그렸다고 합니다. 혹시 옆의 기차와 경주라도 벌이고 있는 걸까요? 퍼붓는 빗속을 증기를 뿜으며 빠른 속도로 달려가는 열차와의 한판 대결? 만약 정말 토끼가 열차와 속도 대결을 벌이고 있는 거라면 그야말로 무모한 경주입니다. 당연히 토끼의 완패로 끝나겠지요. 『토끼와 거북이』에서 잠을 자다 거북이에게 진 토끼만큼 분하지는 않겠지만…….

영국 런던의 템스 강 위 철교를 달리는 열차는 비와 증기를 가르며 돌진하고 있습니다. 제목에서 짐작할 수 있듯이 화가는 열차의 위대함을 칭찬해주고 싶었습니다. 다시 말하면 화가는 빠른 속도로 달려가는 열차에 푹 빠져 감탄스런 눈으로 바라보고 있습니다. 이 그림을 그리기 전 마차로 유럽을 여행한 터너에게 열차는 그야말로 꿈의 교통수단이었을 것입니다. 덜컹거리며 먼지를 내고 궂은 날씨에는 바퀴가 진흙탕에 빠지기도 하는 마차에 비해 열차는 얼마나 편하고 멋졌을까요?

그런데 그토록 꿈에 그리던 열차 옆에 한 마리 토끼는 왜 그렸을까요? 열차와 토끼의 속도를 비교하려 한 것일까요? 깡총깡총 뛰는 토끼를 그려 열차가 얼마나 빠른지 더욱 돋보이게 하려고? 아니면 혹시 그 반대도 가능한가요? 토끼도 열차 못지않다, 마음만 먹으면 토끼도 열차를 따라 잡을 수 있다?

실제로 열차가 빠르긴 하지만 기대한 만큼 빠르지 않다는 걸 보여주려고 토끼를 그렸다는 이야기도 전해집니다. 그러고 보니 열차보다 조금 앞서서 달리는 토끼를 그렸군요. 출발선은 알 수 없지만 유난히 승부욕이 강한 토끼인지도 모르겠습니다. 아무래도 열심히 달려가는 토끼에게 마음이 기웁니다. 요란한 소리를 내며 주변을 시끄럽게 하는 열차는 왠지 정이 가지 않습니다. '이 세상에서 내가 제일 빠르다'라고 으스대는 것 같습니다. 그래서인지 커다란 귀를 휘날리며 바람을 가르는 토끼를 응원해 주고 싶습니다. 풍경과 어우러지며 힘껏 뛰어가는 그 모습에 손을 들어주고 싶습니다.

"달려라. 토끼! 이겨라. 토끼야!"

이번에 볼 그림은 움베르토 보초니의 「도시의 봉기」란 제목의 작품입니다. 사람과 말 들이 뒤엉켜 한 덩이가 되었습니다. 손이 붙어 있는지, 다리가 엉켜 있는지 가릴 수도 없을 정도로 소란스럽습니다. 자기 몸을 챙길 틈도 없어 보입니다. 푸른 날개와 붉은 말이 풍경을 빠른 속도로 휘몰아갑니다. 모든 것이 혼란의 소용돌이로 섞여 들어갑니다.

그림 뒤편으로는 건물을 짓는 장면이 이어집니다. 연기가 피어오르고 철근들이 촘촘하게 세워져 있습니다. 만약 이 그림에 효과음이 들어간다면 '쿵쿵'이나 '뚝딱뚝딱'처럼 아주 시끄러운 음이 아닐까요? 도시 전체

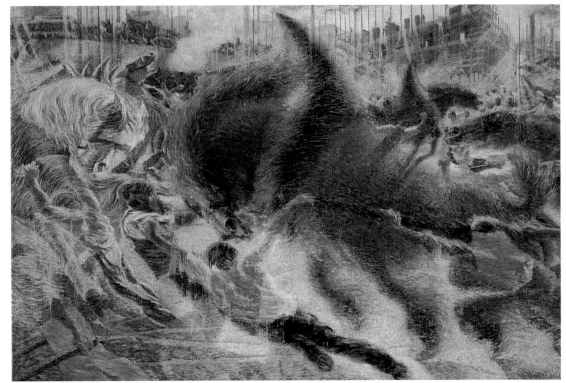

움베르토 보초니, 「도시의 봉기」, 캔버스에 유채, 199.3×301cm, 1910~11, 뉴욕 근대미술관

그림 철학자를 소개합니다

**움베르토 보초니**(Umberto Boccioni, 1882~1916)

20세기 이탈리아 미술의 중요한 운동이었던 미래주의의 화가 보초니는 과거를 거부하고 운동, 소음, 동력에 의미를 두어 세계를 역동적으로 표현했습니다. 보초니의 작품은 힘찬 붓질과 강렬한 색채를 선택하여 진보와 과학기술을 찬양합니다. 건축과 인물의 밀접한 관계를 통해 미래주의의 세계관을 보여주는 「동시적인 관점」(1911)과 걷는 인물을 묘사한 청동 조각, 「공간에서 지속성의 독특한 형태」(1913) 등이 유명합니다.

에 육중한 소리가 울려 퍼질 것만 같습니다. 바야흐로 새로운 모습으로 탄생하기 위하여 도시는 공사판이 되었습니다. 도시를 가리키는 이정표 옆에 '공사 중'이라고 표지판이라도 하나 세워야 할 지경입니다.

이런 와중에서도 사람들은 도시를 건설하느라 여념이 없습니다. 마치 믹서가 돌아가듯 사람들이 엉켜서 맹렬한 소용돌이를 만들고 있습니다. 소용돌이가 멈추면 뭔가 그럴듯한 것이 튀어나올 것 같습니다.

많은 이의 흥분과 열정 그리고 엄청난 속도로 탄생할 도시는 어떤 모습일까요? 쭉 뻗은 길과 네모반듯하게 나뉜 구역들, 그리고 빼곡하게 들어선 건물들이 생겨나겠죠? 아마도 시원하게 펼쳐진 들판과 멀리 보이는 산 그리고 너른 하늘은 거대한 도시에 가려 사라질 것입니다.

다시 달리는 토끼 이야기로 돌아가볼까요? 열차와 경주를 벌이던 그 토끼 말입니다. 경주에서 누가 이겼는지 알 수는 없습니다. 또 진짜 경주다운 경주가 있었는지도 모르겠습니다. 하지만 옆에 토끼가 있어서인지 열차는 무시무시한 속도를 뽐내는 괴물처럼 보입니다. 그 넓은 들판을 혼자 차지하려는 욕심쟁이 같습니다.

반면 애당초 이길 가능성이 없는 경주에서 열차와 나란히 달리던 토끼는 보는 이의 마음을 가만히 파고듭니다. 깡충거리며 뛰어가는 토끼의 자연스러운 발놀림과 그 속도에 고개를 끄덕이게 됩니다.

터너는 이 그림 전에 폭풍우 치는 바다에서 작은 배가 사나운 파도와 바람에 흔들리는 장면을 그렸습니다. 그 그림을 그리기 위해 폭우 속에 자신을 돛대에 묶었다는 믿기 어려운 이야기도 전해집니다. 자연의 한가운데로 들어가 그 모든 것을 느끼고 싶은 화가의 마음이 아니었을까요? 그렇다면 토끼와 열차 그림에서 토끼는 화가가 만나고픈 또 다른 자연일 수 있습니다. 사람이 만들어낸 기계인 열차와 대조되는 순수한 자연의 모습 말입니다.

당시에는 사람들을 온통 흥분의 도가니로 몰아넣었던 그 열차도 지금은 남아 있지 않겠지요. 대신 그보다 몇 배는 더 빠른 열차가 사람들을 싣고 먼 거리를 단숨에 질주할 테지요.

그런데 토끼가 뛰놀던 들판은 어떤 모습이 되었을까요? 열차와 경주를 벌이던 용감무쌍한 토끼의 후손들은 고향을 지킬 수 있었을까요? 토끼의 고향에는 새로운 도시가 우뚝 섰을 수도 있습니다. 보초니의 그림에서처럼 사람들을 공사판에 몰아넣어 일사천리로 도시 하나쯤 거뜬히 세울 수 있으니까요. 그리고 그 도시에 사는 사람들은 빠른 속도에 숨 돌릴 새 없이 살아가고 있을지도 모릅니다. 『이상한 나라의 앨리스』에 나오는 토끼같이 말입니다.

토끼는 허둥지둥 바쁘게 돌아다니고 연신 회중시계를 꺼내봅니다. 그

러나 한숨 돌릴 마음의 여유가 없습니다. 조급한 마음에 정신은 없고 할 일은 많은데 되는 일은 별로 없습니다. 빨리 빨리를 외치며 동동거리는 우리와 조금도 다르지 않습니다.

언제부터인가 시간이 더 빠르게 가는 것 같습니다. 마음 내키는 대로 시간을 쓰는 일이 어려워졌습니다. 내 시간이지만 내 마음대로 할 수 없어진 이유는 어디에 있을까요? 시간이 덩어리가 아니라 작은 조각들로 나뉘어 버린 것도 한 가지 이유가 되겠지요.

누구의 방해도 받지 않고 조용한 방에 앉아 책을 읽는 경우와 TV를 켜 놓은 채 과자를 집어먹으며 책장을 넘기는 경우를 생각해봅시다. 어떻게 다른가요? TV를 보며 과자를 먹으며 책을 읽으면 한 번에 하는 일의 가짓수가 많아 짧은 시간에 많은 일을 한다고 생각할 수도 있습니다. 하지만 과연 책을 읽고 싶은 만큼 충분히 읽은 느낌이 들까요? 책을 읽는 데 시간을 넉넉하게 썼다는 기분도 안 들 것입니다.

시간이 넉넉하다는 생각은 즐거움을 줍니다. 시간이 더 있다고 느끼는 것은 차분하고 정돈된 상황이기 때문에 가능한 일입니다. 내게 주어진 시간을 여유롭게 쓰는 일은 중요합니다. 시간이 넉넉하면 마음도 넉넉합니다.

『이상한 나라의 앨리스』에 나오는 토끼가 허둥지둥 시간에 쫓기지 않

시간의 소중함을
배우러 떠나요

았다면 뭔가 달라졌을까요? 시간에 쪼들리지 않았다면 좀 더 상냥하게 앨리스를 대했을지도 모를 일입니다.

내게 남은 시간은 넉넉해질 수도 빠듯해질 수도 있습니다. 그리고 그것을 결정하는 것은 바로 여러분 자신입니다. 시간이 큼지막한 덩어리가 되도록 한 번에 한 가지 일에 마음을 쏟는 데 달렸습니다.

# 작은 시간들이 모여
# 위대한 결과를
## 가져옵니다

아주 짧은 순간을 '눈 깜짝할 새'라고 말합니다. 눈을 깜박이는 짧은 순간입니다. 눈 깜짝할 새 일어날 수 있는 일은 무엇이 있을까요?

그 짧은 찰나에 하루살이가 눈에 들어간 친구가 있어요. 하루살이가 사람 눈에 몸을 던지다니, 사람과 하루살이 모두에게 유쾌하지 않은 사건입니다. 단지 눈을 깜박했을 뿐인데 그 절묘한 순간을 놓칠 새라 하루살이가 들어온 겁니다. 하루밖에 살지 못하는 하루살이 치곤 참 어이없는 최후입니다. 물론 하루살이의 기습을 받은 친구에게도 흔치 않은 일이었

시간의 소중함을
배우러 떠나요

을 테고요. 친구는 사고 직전 자신을 향해 곧장 다가오는 하루살이를 봤다고 합니다. 친구의 눈이 너무 커서 하루살이와 교통사고가 난 것일까요?

'번갯불에 콩 볶아 먹는다'는 얘기가 있습니다. 잘 익은 수박이 쩍 갈라지듯 어둔 하늘이 지지직 지그재그로 갈라지는 순간입니다. 그 순간을 노려 후다닥 콩을 볶아 먹다니 손놀림이 얼마나 빨라야 할까요? 실제로는 있을 수 없는 일입니다. 번갯불이 번쩍할 동안 어떤 일을 해치울 만큼 재빠르다는 말이지요. 물론 재미 삼아 부풀려 하는 말이기도 합니다.

시험 보기 바로 전에 몰아서 하는 공부는 '벼락치기'입니다. 시험을 앞두고 허둥지둥 달려들어 하는 공부이니 마음고생이 심할 터입니다. 또 제한된 시간에 많은 양을 공부하느라 매 순간을 '번갯불에 콩 볶아 먹듯' 허덕여야 할 것이 뻔합니다. 도대체 왜 더 이상 어찌할 수 없는 마지막 순간까지 버티다 벼락치기를 하는 것일까요? 아마도 하기 싫은 일을 미룰 수 있는 데까지 미루고 보는, 그런 심정이 아닐까요? 하지만 늦게 시작한 만큼 남들보다 몇 배 더 열심히 한다면 그냥 포기한 것보다 훨씬 나은 결과를 얻을 것입니다.

생각해보면 짧은 시간에 할 수 있는 일은 많습니다. 여기 짧은 순간을 놓치지 않고 '눈 깜짝할 새'를 표현한 조각상이 있습니다.

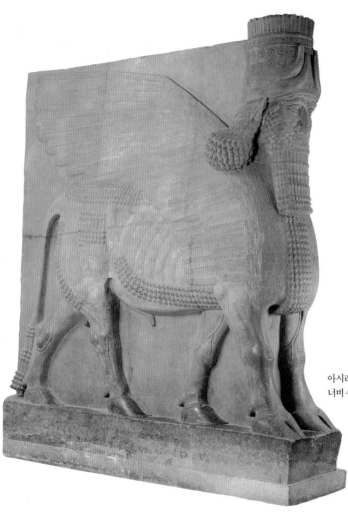

아시리아의 석고상, 「날개 달린 황소」, 높이 420cm,
너비 436cm, 기원전 8세기 후반, 파리 루브르 박물관

## 「날개 달린 황소」

지금의 이라크에 있는 코르사바드 궁에서 발견되었습니다. 코르사바드 궁은 사르곤 2세가 지었는데,
200개가 넘는 방이 있는 크고 화려한 궁전입니다. 사르곤 2세가 왕위에 있는 동안(B.C. 722~705)
아시리아는 전성기를 맞습니다. 날개 달린 황소의 옆면에는 '사르곤 왕의 업적을 해치는 자는
누구든지 저주를 받을 것이다'라는 문구가 적혀 있다고 합니다.

앞의 석고상은 기원전 8세기 말, 아시리아에서 만들어진 「날개 달린 황소」입니다. 아시리아의 사르곤 2세는 궁전을 빙 둘러싼 성곽의 문에 날개 달린 황소 상을 세웠습니다. 힘센 황소가 사람의 머리를 하고 커다란 날개를 치켜세우고 있습니다. 커다란 날개가 있으니 훨훨 날 수도 있겠지요. 4미터가 넘는 키에 얼굴 표정은 근엄하기 이를 데 없습니다. 머리에는 무늬가 새겨진 원기둥 모양의 관까지 쓰고 있군요. 왕의 영토에 들어가려는 사람은 모두 다 황소 상 아래서 고개를 숙이고 허락을 받아야 할 것 같습니다. 왕은 날개 달린 황소를 수문장(대궐문이나 성문을 지키던 장수를 가리키던 말)으로 임명하여 자신의 힘을 보란 듯이 뽐냅니다. 절대로 내 땅을 넘봐서는 안 된다는 엄포를 놓습니다.

사람들은 날개 달린 황소의 기세당당함에 눌려 처음에는 조각상에 눈길조차 주지 못했을지 모릅니다. 하지만 시간이 지나면서 슬그머니 긴장이 풀렸겠지요. 그래서 황소 상을 힐끔거리며 쳐다보게 되었습니다.

사람의 얼굴을 한 날개 달린 황소. 사람 얼굴이며 수염을 기른 것이며, 황소이니 갈라진 발굽을 가진 것도 그럴듯하네요.

어, 그런데 저 다섯 번째 다리는 무슨 이유로 만들었을까요? 추측건대 황소의 다섯 번째 다리는 황소의 빠른 걸음을 보이려고 만든 것이 아닐까요? 왕의 지엄한 명령을 받들어 적으로부터 궁전을 지키려면 행동이 빨라야 할 테니까요. 황소의 뒷다리 한쪽이 앞으로 나와 가운데 다리로 옮

겨 가고, 다시 앞의 두 다리로 모아지기까지의 다리 움직임을 나타낸 겁니다. 다시 말해 황소 상을 만든 이는 황소가 움직이는, 살아 있는 존재라는 걸 보여주고 싶었던 겁니다. 왕의 궁전을 지키는 데 좀 더 보탬이 되는 황소를 세우고자 했던 것이겠지요.

다섯 번째 다리로 인해 날개 달린 황소는 정지된 한 순간이 아니라, 다음으로 이어지는 또 다른 순간을 보여줍니다. 짧지만 아주 중요한 순간입니다. 다섯 번째 다리가 땅을 디디는 그 순간으로 인해 황소는 움직이고 살아 있는 조각상이 됩니다. 그리하여 사람들이 결코 무시할 수 없는 강력한 힘을 떨칩니다.

이번에 함께 볼 그림은 존 싱어 사전트의 「카네이션, 백합, 백합, 장미」입니다. 하루가 저물어갈 무렵, 어린 두 소녀가 영롱한 등불을 들고 있습니다. 등불은 정원의 장미나무에도 걸려 황홀한 빛을 발합니다. 종이 등의 부드러운 빛과 황혼녘의 햇빛이 사그라들어 어둠에 잠기는 풍경은 꿈결같이 아련합니다. 그런데 해가 산 너머로 모습을 감출 무렵은 '눈 깜짝할 새' 지나갑니다. 화가는 쏜살같이 흘러가는 찰나를 노려 그림을 그려야 합니다. 그 순간이 너무나 빨라 화가는 안타까운 마음을 이렇게 표현했습니다.

시간의 소중함을
배우러 떠나요

존 싱어 사전트, 「카네이션, 백합, 백합, 장미」, 캔버스에 유채, 174×153.8cm, 1885~86, 런던 테이트 갤러리

먹이를 쪼는 한 마리 할미새처럼 재빨리 톡톡 물감을 찍어 바르고서

는 물러갔다가 갑작스럽게 다시 나타나서 또 다시 톡톡……

사전트는 1885년 8월에 이 그림을 그리기 시작하여 이듬해 완성하기

까지 두 번의 여름을 보냅니다. 그림의 모델이 되어준 소녀들이 훌쩍 클

만큼의 긴 시간이었습니다. 어둠에 휩싸이는 짧은 순간을 그리려고 화가

는 온 신경을 모읍니다. 그리고 번갯불에 콩 볶아 먹듯 재빨리 붓질을 합

니다. 오로지 한 순간을 위해 오랜 시간을 공들인 성실한 화가에게 박수

를 쳐주고 싶습니다. 다른 사람들도 사전트의 노력을 알아챈 것일까요?

1887년, 영국 왕립 아카데미에 이 그림을 전시하면서 화가는 이름을 널

리 알리게 됩니다.

그림 이번엔 해가 저무는 순간보다 좀 더 긴, 이틀이라는 작업 시간 때

문에 논란이 되었던 그림을 봅시다. 휘슬러는 이 「검은색과 금색의 야상

곡－떨어지는 불꽃」을 전시하면서 작품 가격으로 200기니(아프리카의 기니

에서 채굴된 금으로 만든 영국령의 금화 )를 매겼습니다. 그런데 당시의 유명한

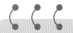

그림 철학자를 소개합니다

**존 싱어 사전트**(John Singer Sargent, 1856~1925)

「카네이션, 백합, 백합, 장미」는 자신의 정원에서 그린 작품입니다. 그는 작업실보다
야외에서 그리는 그림을 더 좋아했습니다. 풍경을 직접 관찰하여 빛의 상태를 정확히 파악할 수
있었기 때문입니다. 이 그림은 영국에 인상주의 기법을 소개하는 계기가 되었습니다.

제임스 맥닐 휘슬러, 「검은색과 금색의 야상곡—떨어지는 불꽃」, 패널에 유채, 60.3×46.6cm, 1874, 디트로이트 미술연구소

미술비평가, 러스킨은 그림에 보이는 밤하늘을 배경으로 점점이 떨어지는 불꽃이 눈에 거슬렸나 봅니다. 그는 '관객들의 얼굴에 물감 한 병을 내던진 대가로 200기니를 요구했다'라고 하면서 휘슬러를 비난했습니다. 이에 휘슬러는 러스킨을 명예훼손 혐의로 고소하여 사건은 법정으로 갑니다. 법정에서 화가는 이틀간의 작업으로 그린 그림이지만 '일생 동안 쌓은 지식의 대가'가 200기니임을 밝힙니다.

이처럼 아주 짧은 순간이지만 그 순간을 이루기 위해서 긴 시간을 보내야 하는 경우가 있습니다. 해질 무렵의 황홀한 순간은 1년여의 시간에 걸쳐 아름다운 그림이 되었습니다. 휘슬러의 평생의 노력은 이틀간의 열정적인 작업 끝에 그림의 불꽃으로 표현되었고요. 한 순간이지만, 그 순간에는 많은 순간들의 땀이 배어 있습니다.

오랜 시간을 한 장의 커다란 그림 퍼즐에 비유할 수 있을까요? 열두 장의 그림이 모여 한 해의 달력을 만드는 것처럼, 수많은 시간 조각들을 모으면 한 장의 긴 시간이 됩니다. 이때 퍼즐 한 조각 한 조각은 짧은 순간

그림 철학자를 소개합니다

**제임스 맥닐 휘슬러**(James McNeill Whistler, 1834~1903)
미국 태생인 휘슬러는 생애의 대부분을 유럽, 특히 영국의 런던에서 보냈습니다. 그는 그림의 제목으로 「야상곡」이나 「변주곡」 등 음악 용어를 자주 사용했습니다. 이는 회화가 음악과 유사한 효과를 낼 수 있다는 믿음을 가졌기 때문입니다. 런던의 템스 강을 소재로 한 「야상곡」 시리즈는 수평과 수직선 그리고 제한된 색조로 그린 풍경화로서 다음 세기의 서정적인 추상을 예견합니다.

이 됩니다. 그러나 긴 시간을 만든 시간의 작은 조각들이 다 같은 조각은 아닙니다. 많은 의미가 녹아 있는 값진 조각이 있는가 하면, 허투루 흘려 보낸 시간의 조각도 있을 겁니다.

의미 있는 순간들이 많이 섞여들수록 퍼즐은 반짝반짝 빛이 납니다. 아름다운 순간들이 모이고 모여 완성된 퍼즐 은 공들여 닦은 눈부신 광채를 뿜어냅니다.

# 왼손도 바른 손

다음 보기 중에서 가장 심각해 보이는 경우는 몇 번인가요?

그 이유를 생각해봅시다. ............................. (                )

① 말수 적은 교사                ② 몸이 약한 의사

③ 우울한 개그맨                ④ 사교적인 등대지기

여러분은 몇 번이 가장 마음에 걸리나요? 보는 이에 따라 서로 다른 것을 고를 수도 있습니다. 사람마다 심각하다고 여기는 기준이 다를 수 있으니까요. 그럼, 여러분의 경우는 어떻습니까?

앞의 꾸며주는 말과 뒤의 직업이 왠지 어울리지 않는 느낌이지 않나요? 네 개의 보기 중에서 직업과 성격이 가장 맞지 않는 경우는 어떤 것일까요? 또 그럭저럭 별 문제가 없거나, 오히려 그로 인해 득이 되는 경우

171

도 있나요?

더 많은 정보를 얻을 수 있다면 판단을 내리기가 수월하겠지요. 하지만 여러 가지 경우를 떠올려가며 상황을 따져봅시다.

우선 ①번은 별다른 문젯거리가 되지 않을지도 모릅니다. 과묵하지만 특유의 카리스마로 아이들을 휘어잡을 수 있습니다. 또 설득력 있게 꼭 해야 할 말만 할 수 있는 것이니까요.

그렇다면 ②번은 어떤가요? 오히려 도움이 될 수도 있는 경우입니다. 몸이 약해서 아픈 사람의 마음을 헤아릴 수 있을 테니까요. 환자의 입장에 서서 치료하는 의사라면 의사로서 훌륭한 자세가 아닐까요? 또 의사로서 실력을 쌓으려는 노력을 기울일 수도 있을 테고요. 물론 그 정도가 심하다면 문제가 되겠지요.

마찬가지로 ③번에서 개그맨은 사람들을 웃겨야 한다는 마음의 부담으로 우울한 기분을 느낄 수 있을 겁니다. 전설적인 코미디언, 찰리 채플린은 '코미디언은 사람들을 웃겨야 하는 슬픈 직업'이라는 표현을 썼다고 합니다. 남을 웃기는 건 그리 만만한 일이 아닙니다. 그러니 우울한 기분이 든다는 건 개그맨이 열심히 노력하는 중이라는 걸 가리키는지도 모르겠습니다.

문제는 ④번인데요. ④번은 네 개의 보기 중에서 가장 괴로운 상황이 아닌가 싶습니다. 바닷가에서 외로이 등대를 지키는 등대지기가 사교적

인 성격이라니요? 웬만해선 있을 성 싶지 않은 일입니다. 사람들과 어울려야 행복한, 사교적인 성격을 가진 그가 홀로 너른 바다를 보며 쓸쓸함을 삭이는 모습이란! 그 장면을 슬쩍 떠올리는 것만으로도 마음이 무거워집니다. 사교적인 사람에게는 괴로운 일임이 분명합니다.

그러니 ④번은 보통의 경우와 다른 정도를 넘어서서 웬만하면 있어서는 안 되는 경우입니다. 다시 말하면 등대지기로서 사교적인 성격은 맞지 않는, 틀린 성격입니다. 다를 뿐 아니라 틀리기도 합니다.

위의 문제에서 네 가지 경우는 모두 일반적인 상황과 다른 경우들입니다. 보통 교사는 말을 많이 합니다. 의사는 건강해야 환자를 돌볼 수 있다고 여깁니다. 개그맨은 쾌활한 모습이 어울리고요. 그런가 하면 등대지기는 말없이 사색에 잠긴 뒷모습을 떠올리게 합니다. 모두 그 직업의 전형적인 모습과는 다릅니다. 하지만 그렇다고 해도 위의 경우가 모두 '틀리다'고 말할 수는 없을지도 모릅니다. 그중에는 단지 일반적인 경우와 '다른' 경우도 있습니다.

'다름'과 '틀림'은 다릅니다. 그런데 요즈음 다름을 써야할 때 틀림을 쓰는 경우가 부쩍 눈에 띕니다. 다름과 틀림을 바꾸어 쓰는 건 틀린 일입니다. '다름'은 '같음'의 반대말, '틀림'은 '옳음'의 반대말입니다. 그러니

다름을 틀림으로 쓴다면 단지 다를 뿐인데 옳지 않다는 뜻이 됩니다. 그런데 다름 대신 틀림을 사용하는 경우는 흔한 반면 그 반대의 경우는 드뭅니다. 여기에는 은연중에 남과 다른 것은 틀린 것이라는 생각이 배어 있는 것은 아닐까요?

아래의 그림들을 봅시다. 모두 손을 그린 그림입니다. 서로 어떤 점이 다른지 여러분이 찾아볼까요? 여기서 잠깐! 문제의 답은 양손 중 어느 한 쪽 손과 관련이 있습니다.

그림 1
「손의 음화」, 프랑스의 페슈메를 동굴 벽화,
지금으로부터 2만여 년 전

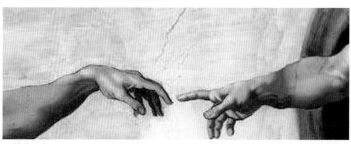

그림 2
미켈란젤로, 「아담의 창조」, 프레스코화, 280x570cm, 1511~12, 로마 바티칸 미술관

그림 3
파블로 피카소, 「파이프를 든 소년」, 캔버스에 유채,
100x81.5cm, 1905, 개인 소장

그림 1 지금으로부터 2만 여년 전 지금의 프랑스의 한 동굴에서 있었던 일입니다. 한 사람이 자신의 손을 동굴 벽에 대고 그 주변에 색을 칠했습니다. 그 후 아주 오랜 세월이 흘렀지만 동굴의 손은 여전히 손을 번쩍 들고 있습니다. "저요! 여기 좀 보세요! 아직 멀쩡합니다"라고 외치는 것 같습니다.

그림 2 미켈란젤로의 「아담의 창조」의 일부입니다. 오른쪽이 생명의 기운을 불어넣는 신의 손, 왼쪽은 최초의 인간 아담의 손입니다. 신의 집게손가락이 아담의 손에 닿을 듯 말듯 다가옵니다. 둘의 손가락이 공중에서

맞닿으면 아담은 생명이 흐르는 살아 있는 인간이 됩니다. 바로 그 순간은 인류가 태어나는, 역사상 가장 뜻깊은 시간입니다.

　그림 3 한 손에 파이프를 든 소년이 머리에 장미 화관을 쓰고 앉아 있습니다. 소년은 장미꽃을 그린 벽을 등지고 있습니다. 피카소의 「파이프를 든 소년」입니다. 당시 피카소의 작업실에 곧잘 들르던 소년에게 화가는 화관을 씌우고 파이프를 손에 들렸습니다. 소년은 유명한 화가의 모델이 되었다는 걸 아는지 모르는지 무심한 표정을 짓고 있습니다. 화사한 장밋빛과 소년이 입은 푸른 옷이 어울리면서 시적인 분위기를 자아냅니다.

　세 장의 그림들은 모두 '손'을 보여줍니다. 눈치 빠른 친구는 벌써 감을 잡았다고요? 첫 번째 그림은 왼손입니다. 두 번째 그림에서 아담의 손은 왼손, 신의 손은 오른손, 그리고 파이프를 든 소년의 손도 역시 왼손입니다. 오른손이 등장했다는 점에서는 두 번째 그림이 나머지와 다릅니다.
　그런데 그림을 그린 화가를 위주로 생각하면 또 다른 해석이 가능합니다. 미켈란젤로는 왜 아담의 손을 왼손으로 그렸을까요? 피카소는 왜 소년의 왼손에 파이프를 들렸을까요? 신의 손과 맞닿는 중요한 순간 내미는 손이 왼손이라면 혹시 아담은 왼손잡이? 피카소가 그린 소년도 역시 왼손잡이? 아담과 피카소 그림 속의 소년이 왼손잡이인지는 도무지 알

길이 없습니다. 그러나 르네상스의 거장 미켈란젤로와 천재 화가 피카소가 모두 왼손잡이였다는 것은 널리 알려진 사실입니다.

그런데 2만 여년 전에 살았던, 동굴에 왼손을 남긴 사람은 오른손잡이입니다. 왼손을 동굴 벽에 대고 색을 칠한 손이 오른손이었으니까요. 그러니 위의 그림들을 그린 사람을 기준으로 생각하면 첫 번째 그림만 나머지와 다릅니다.

여러분은 매년 8월 13일이 '세계 왼손잡이의 날'이라는 사실을 알고 있나요? 차별받는 왼손잡이들을 위해 1976년에 기념일로 정했다고 합니다. 스코틀랜드에서는 아이들에게 숟가락을 왼손으로 들면 안 된다고 가르칩니다. 또 티베트의 한 종족은 화장실에서 휴지 대신 왼손을 쓴다고 합니다. 그러니 왼손이 자연스러운 왼손잡이는 억지로 오른손을 쓰는 훈련을 받아야 했습니다. 우리나라는 100명 가운데 5.8명이, 세계적으로는 10명이 왼손을 당당하게 쓰지 못하고 오른손을 쓰는 왼손잡이들입니다.

그러나 다수의 사람들과 다른 왼손잡이라고 해서 오른손잡이보다 못하지는 않습니다. 예를 들어 미켈란젤로는 시스티나 성당의 천장화를 줄에 매달려 누운 채 4년여의 기간에 걸쳐 그렸습니다. 너무나 힘이 들어 양손을 번갈아 써서 그림을 완성했다고 합니다. 그가 양손을 쓸 수 없었다면 「천지창조」는 세상에 좀 더 늦게 선보였을지 모릅니다.

남들이 주로 쓰는 오른손과 다른 왼손은 틀린 손이 아닙니다. 왼손 역시 오른손이 바른손이듯이 바른 손입니다. 단지 서로 다를 뿐입니다. 그리고 그 다름은 보는 관점에 따라 달라질 수 있습니다. 손만을 보았을 때와 손을 그린 화가를 보았을 때 서로 다른 그림이 달라지듯이 말입니다.

다른 것을 여유 있게 받아들이는 마음가짐은 열린 생각으로 이어집니다. 그리고 나와 다른 남을 인정하는 생각은 따뜻한 배려를 낳습니다. 왼손잡이가 100명 중 5.8명인지, 10명인지 하는 숫자는 중요하지 않습니다. 어차피 우리는 다 다르니까요. 다른 부분이 조금씩 다르고 그 정도가 다를 뿐입니다. 100명의 우리는 100명 모두 다른 사람들입니다. 그리고 서로 다르다는 점에 있어서 우리는 모두 같습니다.

• 도움받은 책들 •

『고백록』, 성 아우구스티누스 지음, 김기찬 옮김, 크리스찬다이제스트

『고양이 기르기』, 김경은, 이영은 지음, 김영사

『고학년이 참 좋아하는 동시 123』, 엄기원 지음, 영림 카디널

『러셀 행복론』, 버트런드 러셀 지음, 황문수 옮김, 문예출판사

『머리 좋아지는 상상』, 자크 카렐망 지음, 김승환 옮김, 현실과미래

『명화의 재발견』, 이에인 잭잭 지음, 유영석 옮김, 미술문화

『무지개의 색을 녹여서 그린 그림』, 토마스 다비트 지음, 노성두 옮김, 마루

『미키가 처음 번 50센트』, 에버 폴락 지음, 유혜자 옮김, 주니어 김영사

『비밀의 화원』, 프랜시스 호즈슨 버넷 지음, 타샤 튜더 그림, 공경희 옮김, 시공주니어

『색의 유혹』, 에바 헬러, 이영희 옮김, 예담

『샬롯의 거미줄』, 엘윈 브룩스 화이트 지음, 가스 윌리엄즈 그림, 김화곤 옮김, 시공주니어

『세계의 명화』, 사토 아키코 지음, 박시진 옮김, 삼양미디어

『시간에 대한 열 가지 생각』, 보딜 옌손 지음, 이성민 옮김, 여름언덕

『시계가 없는 나라』, 에반 티 프리처드 지음, 강자모 옮김, 동아시아

『시학』, 아리스토텔레스 지음, 천병희 옮김, 문예출판사

『아주 철학적인 하루』, 피에르 이브 부르딜 지음, 강주헌 옮김, 사피엔티아

『에드바르드 뭉크』, 롤프 스테너센 지음, 김윤혜 옮김, 눈빛

『예술과 사상』, 김혜숙, 김혜련 지음, 이화여자대학교 출판부

『왼손이 만든 역사』, 에드 라이트 지음, 송설희 외 옮김, 말글빛냄

『이상한 나라의 앨리스』, 루이스 캐럴 지음, 김양미 옮김, 인디고

『T.S. 엘리엇 전집 : 시와 시극』, 이창배 옮김, 동국대학교 출판부

• 사진 도움주신 분들 •

P. 12 김덕휘 | P. 17 임성빈 | P. 24 이수연 | P. 32 이래연 | P. 33 김정식 | P. 59 고성혁
P. 100 banyasan1004 | P. 116 yejiwed | P. 161 kishwang

# 그림으로 떠나는 생각 여행
### 30점의 명화로 생각의 힘 키우기

ⓒ 한지희, 2010

| | |
|---|---|
| 1판 1쇄 | 2010년 8월 20일 |
| 1판 6쇄 | 2013년 5월 20일 |

| | |
|---|---|
| 지 은 이 | 한지희 |
| 펴 낸 이 | 정민영 |
| 책임편집 | 변혜진 |
| 편　　집 | 손희경 |
| 디 자 인 | 이현정 |
| 마 케 팅 | 이숙재 |
| 제 작 처 | 영신사 |

| | |
|---|---|
| 펴 낸 곳 | (주)아트북스 |
| 출판등록 | 2001년 5월 18일 제406-2003-057호 |
| 주　　소 | 413-756 경기도 파주시 교하읍 문발동 파주출판도시 513-7 2층 |
| 대표전화 | 031-955-8888 |
| 문의전화 | 031-955-7977(편집부) 031-955-3578(마케팅) |
| 팩　　스 | 031-955-8855 |
| 전자우편 | artbooks21@naver.com |
| 홈페이지 | www.artinlife.co.kr |
| 트 위 터 | @artbooks21 |

ISBN 978-89-6196-066-3　03600

이 도서의 국립중앙박물관 출판시도서목록(CIP)은 e-CIP 홈페이지(http://www.nl.go.kr/ecip)에서
이용하실 수 있습니다.(CIP제어번호: CIP2010002748)